北京市高等教育精品教材立项项目

工业设计系列教材 · 项目主编 鲁晓波

工业设计程序与方法

鲁晓波 赵 超 编著

清华大学出版社
北 京

内容简介

信息时代的来临，使设计的对象正在发生转移。现代设计所面临的任务与挑战中，有一些是传统设计教育没有或较少提及的，但随着人类技术的变革，要求设计实践和设计教育不断改进自身的方法，以适应人们对设计的全新要求。本书用理论阐述和实际案例有机结合的论述方法，给高等院校学习设计的学生一个更为系统、直观、生动的概念。全面阐述了设计环节和前沿技术的应用。

版权所有，侵权必究。举报：010-62782989，beiqinquan@tup.tsinghua.edu.cn。

图书在版编目（CIP）数据

工业设计程序与方法 / 鲁晓波，赵超编著. —北京：清华大学出版社，2005.11（2023.1重印）
（工业设计系列教材）
ISBN 978-7-302-11535-9

Ⅰ．工… Ⅱ．①鲁…②赵… Ⅲ．工业设计：计算机辅助设计—教材
Ⅳ．TB47-39

中国版本图书馆CIP数据核字(2005)第105623号

责任编辑：甘 莉 宋丹青
封面设计：陈 磊
版式设计：陈 磊 谢 青 于 妙 于 艳 高丽娜
责任印制：宋 林

出版发行：清华大学出版社
网 址：http://www.tup.com.cn, http://www.wqbook.com
地 址：北京清华大学学研大厦A座 邮 编：100084
社 总 机：010-83470000 邮 购：010-62786544
投稿与读者服务：010-62776969, c-service@tup.tsinghua.edu.cn
质 量 反 馈：010-62772015, zhiliang@tup.tsinghua.edu.cn

印 装 者：三河市铭诚印务有限公司
经 销：全国新华书店
开 本：175mm×260mm 印 张：8.5 字 数：179千字
版 次：2005年11月第1版 印 次：2023年1月第15次印刷
定 价：32.00元

产品编号：008930-01/J

北京市高等教育精品教材立项项目

编委会

主　任：王明旨
副主任：李当岐　何洁
委　员：（以姓氏笔画为序）

马泉	王进展	王培波	包林	卢新华	田青
刘巨德	严扬	吴冠英	张夫也	张树新	李砚祖
杜大恺	杨永善	杨霖	肖文陵	陈立	陈进海
尚刚	杭间	郑宁	郑曙旸	柳冠中	洪兴宇
祝重寿	赵萌	奚静之	曾成刚	鲁晓波	

前言

　　由清华大学美术学院教师编著的北京市高等教育精品教材立项项目中的教材，从现在起将陆续出版发行。

　　清华大学美术学院（原中央工艺美术学院）是我国从事艺术教育的著名高等学府，自1956年创办以来，聚集了一批在国内有影响的艺术专业学术带头人，拥有雄厚的师资力量。经过长期实践积累，形成了优良的学术传统与平实求是的学风，注重艺术与科学的结合，建构了较完善的学科布局，形成了具有中国特色的研究型艺术教育体系，并取得了丰硕的教学成果，培育了一届又一届优秀的艺术人才，为国家经济和文化建设做出了重要贡献。目前，学院设有设计分部、美术分部和史论分部，10个专业系。具有设计艺术学和美术学两个学科的硕士和博士学位授予权，设有艺术学博士后科研流动站。2002年1月，"设计艺术学"被教育部评为全国高等学校重点学科。

　　改革开放以来，全国高等教育中艺术设计教育的发展速度很快，各高校纷纷开设此类专业，作为直接为国家经济建设培养艺术设计人才的学科，肩负着更大的责任。艺术设计已成为增强国家竞争力的一种重要手段，发展艺术设计教育，为国家建设培养高级艺术专业人才，是国家经济建设和社会可持续发展的需要。

　　随着社会的发展，艺术教育将面临前所未有的挑战和机遇，面对新的形势，更需要进一步深化教育改革。教育改革和学科建设的重要方面是抓好课程建设和教材建设，本项目系列精品教材涉及到艺术设计、绘画、雕塑、艺术史论及工艺美术等诸学科，反映了学院优良的学术传统和学术优势，体现了我们致力于建构有中国特色的艺术教育体系的不懈努力。清华大学美术学院从建院伊始就将"为人民大众的生活而设计"作为艺术教育的主旨，确立了艺术为生活服务、为国家的经济和文化建设服务的办学思想。从20世纪50年代参与北京十大工程的设计与建设、70年代北京机场壁画创作到80、90年代一系列国家重大工程的设计与建设项目，学院始终将教学和艺术实践与国家的经济和文化建设相结合，并在社会实践中得到提高和发展。

近五十年来，学院一直在探索一条既具现代性又具民族性的艺术教育发展之路。一方面立足于本民族传统，自觉以民族文化艺术为基础，继承中国工艺美术的优秀传统，注重向民间艺术学习；一方面关注国际相关学科的发展，在全国最早引入现代设计教学理念和教学体系，借鉴国外先进的设计、创作经验，并融合到现代艺术教学与设计、创作之中。经过几十年的努力，通过不断探索、改革，学院的教学体系、内容、方法以及教材不仅具备了一定的前瞻性，而且具备了中国文化艺术的深厚底蕴，更加适应新的时代要求。

我希望通过本项目系列教材的出版，为广大师生提供更多的选择和参照。教材中存在的不足之处，还希望得到大家的批评指正。

清华大学美术学院院长　王明旨
2004.7

序

《工业设计程序与方法》一书是针对信息技术背景下设计发展的崭新趋势和挑战而编写的，也是对清华大学美术学院近年来的设计教学理论和改革的系统总结。

信息时代的来临，使设计的对象正在发生转移，编者在总结多年来设计教学与实践的过程中认为，任何设计方法的运用都应该推进新产品/服务，在商业化进程中实现以下几方面的成功：具备可靠的短期和长期发展计划的商务成长战略；产品/服务生命周期分阶段的延续性；在充分理解关于顾客、商务和员工意见的分析结果基础上，提出设计制约条件；出色的设计管理及适应时间和预算控制的设计协调能力；侧重于质量与过程改进的综合评价方式；对技术的自适应能力与改造能力。以上提到的设计所面临的任务与挑战中，有一些是传统的设计教育没有或较少提及的，但随着人类技术的变革，要求我们的设计实践和设计教育不断改进自身的方法，以适应人们对设计的全新要求。

创新设计是设计师永恒不变的职责，在新的技术背景下，设计师应该主动积极地参与整个产品开发过程中每个阶段的工作内容，不但应当溯及产品概念阶段，更应当向下延伸，贯穿技术开发、生产制造、市场行销及购买使用等阶段，直到售后服务阶段。在每个阶段都扮演适当的角色，并且要与各领域专家有效地沟通合作，以做出工业设计师力所能及的最大贡献。据此，本书力求用理论阐述和实际案例有机结合的论述方法，给高等院校学习设计的学生一个更为系统、直观、生动的概念，以便实际操作。

全面阐述设计环节和前沿技术的应用是本书的一个特点。由于设计过程的复杂性和多变性，实际操作过程中会有差异，因此编者经过大量的考察和总结，力求全面地对当前设计所涉及的程序、方法和技术进行介绍。

由于编者水平有限，书中难免有欠妥之处，恳请广大读者批评指正。

<div style="text-align:right">

编者
2004年底

</div>

目录

第1章 绪论

4　1.1　概述
6　1.2　设计程序与方法的主要内容
　　　1.2.1　产品生命周期概念引入
　　　1.2.2　典型设计程序与方法
　　　1.2.3　设计方法包含的内容
8　1.3　学习设计程序与方法的目的和意义
　　　1.3.1　指导设计，协助设计，使设计科学化
　　　1.3.2　将不同的设计元素和手段统一到规范的设计标准中，使设计规范化
　　　1.3.3　连接整个工业设计，在统一的设计环境下发展设计，开创新的设计理论

第2章 产品设计的理论与方法

11　2.1　概述
11　2.2　产品设计相关理论与方法
　　　2.2.1　创新设计理论与方法
　　　2.2.2　形态组构理论与方法
　　　2.2.3　价值工程的理论与方法
　　　2.2.4　人机工程理论与方法
　　　2.2.5　系统设计理论与方法
　　　2.2.6　CAD历史及发展
　　　2.2.7　设计管理理论与方法

第3章 产品造型设计的程序

79　3.1　概述
80　3.2　产品设计的常用程序
　　　3.2.1　市场调研与分析
　　　3.2.2　产品设计定位
　　　3.2.3　概念创意与方案设计
　　　3.2.4　方案评价与优化
　　　3.2.5　设计实施
　　　3.2.6　实践设计案例

第4章 现代设计方法发展的前沿

108　4.1　绿色设计
　　　4.1.1　绿色设计产生的背景
113　4.2　并行工程
　　　4.2.1　何谓并行工程
　　　4.2.2　工业设计切入并行工程的意义
117　4.3　虚拟现实
　　　4.3.1　何谓虚拟现实
　　　4.3.2　虚拟现实设计表达是更先进的表达方式

第1章 绪论

21世纪是一个团队精神的世纪，团队将各具特色的元素单体聚合在一起，可使整体发挥综合高效的工作能力。设计也不例外，作为涉及众多边缘和交叉学科（例如市场营销学、人机工学、材料力学、加工工艺、大众心理学、传播学等）的工业设计尤为如此。作为一名成功的设计师，不仅需要拥有坚实的设计基础和技能，更重要的是需要建立良好的团队协作精神，具有良好的专业团队设计能力。因此，设计者之间就需要建立一定的设计规范和标准，遵循一定的设计程序与方法。这也正是本书讲授的主要内容和目的。

1. 工业设计师需要有科学的设计方法指导

工业设计是在人类社会文明高度发展过程中，伴随着大工业生产的技术、艺术和经济相结合的产物。工业设计的概念和学科的建立也是随着世界各国对设计的认可和重视逐渐建立起来的。

19世纪初，工业革命开始，但设计依然落后。1864年，英国William Morris倡导的"工艺美术"对现代设计的发展起到重要的推动作用。20世纪50年代，工业设计在学术上建立起来，各个设计领先的国家开始考虑工业设计的学科建立和工作范畴的确定。70年代以来，工业设计的概念开始在各个国家形成共识，即工业设计是解决产品部件之间的关系问题、解决产品与人之间关系问题的设计活动。

作为工业设计的学生和设计者，首先应该认识的问题是，工业设计不仅是美化产品外型的活动，还包含多方面的因素，比如，对市场销售状况的调查，对大众心理的分析，对人机工学的探讨，以及对消费行为和消费心理的关注等。

设计作为一门职业，即设计师的职业化是"二战"后形成的。设计师的职业化表明社会中有一部分人专门从事设计，小的产品设计或许可以用图纸说明，只需要单个设计者，但是面临较大的产品，如家用电器，交通工具，通讯设备设计时，就需要若干设计师协作进行。在这种协作设计的过程中，设计程序和方法也应运而生。

随着社会分工的具体化和不断细化，产品部件之间关系问题的解决与产品和人之间关系问题的解决逐渐分开，即产生了工程设计和工业设计两种各司其职的工作分化。这样，工业设计者就从结构设计中脱离出来，成为专门从事产品与人之间关系的问题解决者。但需要指出的是，虽然工程设计和工业设计无论从设计实质还是设计形式上都已经区分开，但有一点是可以相互借鉴使用的，那就是具有指导思想和战略意义的设计程序和方法。同时，工业设计与工程设计区分开，也并不表明两个工作相互独立，相反，两者在设计过程中，要不断的对话、交流、切磋，根据工程设计者提出的结构实施建议，设计者能更加准确的描绘设计，使产品从设计之处就结合后期生产进行，保证产品的可实现性和可生产性。

作为一项从工程设计独立出来的艺术设计形式，认为工业设计仅仅是艺术，仅仅是形而上的对产品的外在装饰是不正确的。真正的工业设计，需要调动各种技术、心理、人体工学、市场等因素进行分析和调查，需要科学的程序与方法的支持。

设计在社会中的作用愈见明显，在一个产品企业中，优良的质量，科学合理的设计，结合完善的市场营销以及合理的价格，便成为一个团队取胜的法宝。(图1-1)

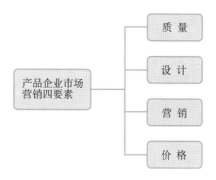

图1-1 企业市场营销四要素

根据国际工业设计协会理事会（ICSID）的定义：工业设计是就批量生产的工业产品而言，凭借训练、技术知识、经验以及视觉感受赋予材料、结构、构造、形态、色彩、表面加工和装饰以新的品质和规格。可以说，这个概念比较清晰勾勒出了工业设计的范畴、性质以及目的。它是一个受多方面因素如，社会、经济、文化、以及个人审美等影响的创造活动，是艺术和科学的结合。(表1-1)

表1-1 其他与设计相关的学科列表

工程学	市场营销学	用户研究	生产
结构力学	市场调研	大众心理学	加工工艺、表面工艺
人体工学	成本与价格	产品语义学	价值工程
材料学	价值分析	购买行为学	

2. 工业设计程序与方法

工业设计程序与方法是贯穿工业设计过程中的指导战略和实施战术。贯穿整个设计进程，都需要总体的战略部署和具体阶段的方法支持。工业设计的程序与方法源自于科学方法论。

科学方法论包括四个层次：第一层，研究各种操作的方法规范和实施的技术手段，属于科学方法论的经验层，也是方法论的最低层；在工业设计中，草图、效果图、以及工程图纸的绘制、模型的制作就属于这种方法论讨论的对象。第二层，是对各门学科中具体方法的总结，是各门学科本身的方法，比如工业设计中的计算机辅助工业设计方法，造型方法，产品语义学研究等；第三层，是从具体方法中归纳出来的一般方法，它不属于某一具体学科，而是各个学科都适用的，比如系统论、控制论和信息论方法，以及价值工程等；第四层，是哲学方法，普遍适用于自然科学、社会科学和思维科学，是一般科学普遍适用的方法。在众多的哲学观中，辩证唯物主义是惟一的科学世界观和方法论。

本书讲授了在工业设计发展过程中和具体产品设计进程中，遇到的一些主要设计问题，以及解决这些问题的相关技巧和方法。和科学方法论相比，属于具体

的研究和实施方法。所讲授的工业设计程序与方法涵盖了科学方法论的前三个层次，既包括具体的设计技巧，如三维建模技术、草图技术，又包含了人机工学、设计管理、形态学设计方法，同时结合设计经验和案例，讲授了更高一层的方法，即属于科学方法论和实际设计结合的方法，如系统设计方法、信息设计方法、价值工程等，都属于方法论在工业设计中的具体应用范畴。根据方法的指导意义，可以分为设计的理论方法和设计的技术方法。

工业设计程序与方法是一个完整的概念，工业设计程序进行的本身就需要有具体的方法和整体的战略进行指导和支持。同时，工业设计程序与方法在不同国家，不同时期，面对不同的设计对象时也是各不相同的。大体上有以下几种：黑箱法、创造学法、人机工程学法、形态学法、系统设计方法、CAID方法、价值工程与价值创新、评估法、产品语义学、功能矩阵法、调研法等。在本书的各部分章节，将针对以上的主要方法进行详细的讲解。

设计程序与方法在现阶段有以下几个特点：

① 设计方法、设计逻辑、设计时间的三维合一性(图1-2)。一般看来，设计的逻辑具有以下特点，即分析——综合——评价三个阶段，或者是两个阶段之间的往复进行，即分析——综合——再分析——再综合——评价。

图1-2 设计方法、逻辑与时间的三维合一性

② 设计不再是线形的过程，具有与市场、企业、用户之间的信息交互性和工作并行性。

传统设计方法是分具体的几个步骤，比如，资料收集，分析，方案，方案细化，效果图绘制，模型制作，样机生产，投产等步骤，各个环节之间首尾相接，一项完成，另一项才可能开始，而且，前期设计和后期生产往往脱节，一项产品设计是否合格只能到具体的生产阶段才能知道，这样，许多产品在发现不适于生产时，需要再送回设计阶段，重新调整。这样一来，不仅影响了设计效率，而且，对生产和材料也造成不可估量的损失。在现代的设计程序中，越来越被设计师认可的是打破线形设计程序，称为并行工程的设计方法，即在设计之初，就将企业生产、市场销售和设计联系起来，形成一个信息共享的平台，设计信息、生产信息、市场信息之间可以及时发送、反馈。设计者可以随时根据生产和市场调整设计(图1-3)。

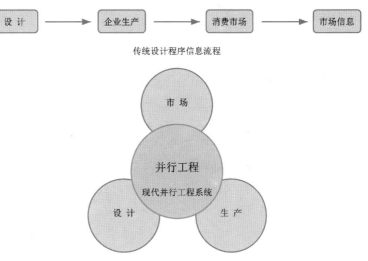

图1-3 现代并行工程系统

③ 数字化参与日渐增大，这在相当大程度上影响和改变着设计的执行程序和操作方法。

数字化技术，包括利用数字化设备向进行数字图像图形文本等的输入处理，也包含将外部的物理信息转化为数字格式的技术，比如扫描，数字摄像等。可以说，计算机的参与，各种设计软件的支持，使得设计从一开始就有机会和条件使用数字技术，包括调研阶段、草图阶段、方案设计阶段、效果模拟阶段以及工程图纸绘制阶段等，数字化以自己快捷、高效、省时省力的优势克服传统图版设计的不足，不断影响和改变设计的方法。

1.1 概述

对于任何设计来说，设计的程序、设计的手段以及方法直接决定设计的最终结果，工业设计也不例外，科学宜人的设计首先就需要用系统的分析、周密的计划以及科学的手段来进行。

随着人们对物质文化生活要求的提高，产品的更新速度不断加快，产品设计者面临着产品市场竞争日益加剧的时代，具体有几方面的实际问题。

① 随着产品市场竞争的加剧，设计师与生产和销售联系越来越紧密，也就是说，设计者和企业，消费用户之间需要及时沟通，设计者需要时刻把握市场需求的方向和生产工艺的实现水平，这就需要设计师有一套完整的设计信息的表达方式，从而能够在设计过程中随时和企业、用户或其他设计人员进行沟通。

② 现代产品市场充满竞争，团队设计由于具有完整的设计流程，高效的设计运作，丰富的设计经验，成为现代工业设计的一大趋势，在任何一个团队中，比如协同设计，要求设计者能够在不同地域间跨越界限进行设计，设计者要想协调各种因素，进行合作，就需要遵循系统的方法和程序，这样才能够做到有的放矢，环环相扣。

③ 未来的设计越来越关系到众多的因素，设计任务的复杂化、高风险、高成

本也随之出现，包括环境、人文、功能、审美等。这就需要设计者能够在科学的方法和合理的实践中，掌握相关的知识和手段，进行完整周密的考虑和计划，从而策划并实施设计计划。

那么，如何将设计所想表达出来便成为工业设计师面临的重要问题。这样在设计活动中最重要的就是对待生产产品的最终描述，这种描述应该是产品生产人员所能理解的形式，而图形作为一种便于表达思维和交流的方式，就成为广泛运用的沟通方式。对一种简单的人工制品来说或许一张图纸就已足够，但对于一个庞大而复杂的人工制品来说，像一幢建筑，也许要上百张图纸，对于更复杂的设计物来说，比如汽车、飞机，图纸的数量或许更多更大。在这种情况下，设计者就需要借助丰富多样的设计和表达方式，比如，计算机辅助设计技术，虚拟现实设计技术等参与实施。

其次，工业设计作为一种崭新的设计门类，历史的方法不乏摸索的印记，随着科学技术的进步，设计可实现性不断提高，同时社会对设计综合性提出更高的要求，如数字化的出现，信息设计的参与，并行工程的发展，以及绿色设计的提出等。在目前的工业设计教育和实践中，要求有更加科学、完善、快捷的设计程序和方法手段。

本书就是在这种历史与现实的综合背景下，整理各种典型的设计方法以及实例，从不同的角度分析和解决具体设计环境下的设计问题，从而对设计者起到指导设计，协助设计的作用。

1.2 设计程序与方法的主要内容

设计方法可以是设计程序、技术、手段或工具，设计师可以用它们表现设计进程中的各项活动。

1.2.1 产品生命周期概念引入

在传统工业设计中，产品设计师主要从事从产品的创意到模型输出的过程，包括产品草图的绘制，方案的评价，效果图输出以及最后模型的制作等，这种传统的设计方法和模式虽然在一定的历史时期迎合了工业设计发展的需要，但随着工业生产和市场的变化，尤其是计算机辅助设计的引入，产品的开发方向，工艺标准，以及市场反馈都直接影响设计的方向和进程，因此，新的历史形式要求设计师从一开始就关注和参与产品的设计，产品从调研，方案设计，生产到销售，以致最后的产品消亡和回收，构成一种产品完整的生命周期，其中的每一个阶段都和设计相连，受设计、市场、生产等影响和制约，产品生命的进程同时也是设计的进程。

在这种意义上，设计师与市场，用户，生产要时刻保持联系和信息交互反馈，从而了解各方面的需求，并将这些信息糅合到产品设计中，使设计更加社会化，人性化，合理化。需要注意的是，设计程序与方法从来没有分离过，指导一个设计进行的理论方法同时也是设计的程序。

1.2.2 典型设计程序与方法

1) 1985年French的程序模型，主要包含以下几个阶段：分析问题、概念设计、具体化设计、细部设计等，如图1-4。

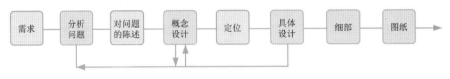

图1-4　French的程序模型

2) 1984年Archer的设计模型

1984年，Archer发展了一种更详细的设计模型。它包括设计过程本质与外部环境的相互关系，如客户的介入、设计师的技能和经验，以及其他信息源等。最后输出设计方案。

在这种程序中，共有6种设计活动：

① 程序制定：确定重要的设计议题，明确设计行动；

② 数据采集：收集、分类、贮存；

③ 分析：明确问题；准备执行计划；评价设计方案；

④ 综合：概括设计计划（方案、提议）；

⑤ 发展：发展设计的提议、原型、实施有效的研究；

⑥ 交流：准备生产所需的资料。

Archer将此程序归纳为三大部分：分析、创造、实施。他建议：此设计程序的一大特点是分析阶段需要设计者客观地观察、归纳、推理等；而创造阶段则需要主动性发挥，包括判断、演绎、推理等。只要决定产生了设计的下一步便是制图，计划制定等又是一系列客观的活动方式。这样，整个设计程序就如同一块三明治，客观的综合分析在两端；而创造性的进行常在中间阶段。

3) 目前教学中的应用模型

（1）市场调研与分析

① 设计任务的确定

② 设计调研

③ 信息资料的分析整理

（2）设计定位

① 环境分析（生态环境、使用环境、人文环境、人体环境等）

② 用户群体分析（用户年龄结构分析、用户心理和行为分析、用户需求分析、用户收入分析等)使用方式分析

③ 产品工作机制分析，功能原理分析，结构分析

（3）设计方案

（4）方案评价，优化与初步审定

（5）效果图的输出制作

（6）方案的最后确定与设计制作

① 工艺可行性分析
② 样机模型制作与设计检验
③ 结构工程图的规范制作
④ 设计模型的制作

1.2.3 设计方法包含的内容

设计方法和设计程序是紧密联系在一起的一个系统，设计的方法就是设计整体程序中所运用的方法和策略。在本书中，从设计的理论方法和技巧方法两个角度进行设计方法的讲述，相当于设计活动中的总体指导战略和具体执行战术。对于一个完整、成功的设计来说，设计方法的两个部分缺一不可，理论指导和技术掌握各司其职，不能忽视。

1. 设计的理论方法

设计的理论方法，是从指导设计，系统化设计的角度来说的，主要对设计起总体或阶段性的统领作用，对设计的技术方法起指导和协调作用。主要有：创新设计理论、形态组构理论与方法、价值工程理论与方法、人机工程理论与方法、信息设计理论与方法以及设计管理的方法等。

其中创新设计理论包括头脑风暴法、列举法、相似法、隐喻、象征、逆向思维、十字坐标等方法。

随着设计管理在设计活动和设计团队中作用越来越明显，设计管理的方法也成为设计者应该学习和掌握的一个重要方面。众所周知，从2001年起LG电子连续获得金奖。这反映出设计产业的一个特点，即不需要传统工业高投入的设备，而是依靠设计师的创意和灵感。这使得设计行业能够以最低的投入和最短的开发时间获得最大的收益。这也正是全球已经将设计作为一种新型投资的原因。

尽管设计给我们带来如此之多的好处，然而良好的设计管理则是使设计实施和运作的重要部分。设计管理作为集合设计和管理两方面内容的一个门类，已成为管理策略的一个重要部分。其目的是将设计作为产生集体创意和集体价值取向的工具。设计管理具有三方面的功能，即企业形象的设计，USP设计和文化理念表达。

设计管理的概念最早源于20世纪初，德国的AGE，伦敦的运输系统，以及意大利的Olivetti，都是设计管理的先行者。他们将设计作为管理策略的重要部分来提高整体运作水平。早在设计管理概念产生之前他们就将设计作为一项战略武器。IBM的CEO托马斯·华生以及20世纪70年代IMAC的设计者史蒂芬·朱伯都非常注重设计管理，托马斯曾说，好的设计就是好的效益。

2. 设计的技术方法

技术方法，是针对具体的设计行为和设计目的采取的针对性较强的设计方法，在实际的设计活动中，能够起到合理化设计，清晰化、可视化设计和加速设计进程的作用。具体包括：调研方法、草图绘制、CAD以及其他绘图程序支持方法、多媒体技术支持、虚拟现实建模语言的支持、电子商务对设计的参与支持、并行工程切入方法、人机界面的交互设计方法以及其他信息技术参与的

设计和表达方法。

其中设计调研方法细分还包括：调查问卷的制作、调研信息的采集（图片拍摄、录像影片摄制、声音的采集、同类产品的综合信息采集）、实地调查，网络查询收集，文献资料调查等方法。

随着人们对设计活动中设计信息交流的要求日益加深，设计者对设计信息的外在表达（Presentation）成为目前设计中的一项重要方法和内容。从传统的麦克笔、水粉水彩笔技法、色粉笔技法、喷笔技法、比例模型表现到数字化表现技法，再到后来全新的数字可视化表现技法：如三维模型、二维效果图、多媒体综合表现等，设计表达方法正在不断更新和充实。

还有一些设计方法不仅是理论的总结，同时也包含具体的技巧因素，比如仿生设计法、功能块构造法、风格设计、隐喻设计、生态设计、逆向设计、并行设计、协同设计、智能设计、虚拟设计、敏捷设计、全生命周期设计方法等。将根据侧重归并到设计理论方法中讲述。

1.3 学习设计程序与方法的目的和意义

设计程序与方法作为工业设计学科学生的一门基础课程，具有对其他专业课程和专业实践的指导作用，具体作用表现为以下三方面。

1.3.1 指导设计，协助设计，使设计科学化

设计作为一项不断发展的社会活动，具有经验的积累性和实施的创新性。根据不同的设计内容和目的，我们可以遵循一定的设计程序与理论方法，在具体产品设计中，各个部门可以根据同样的设计规范和设计程序指导，进行设计的协同和整合。比如，在进行家用电器设计时，首先需要客户部门进行市场消费分析，然后根据分析结果，方案设计部门进行创新设计，接下来通过计算机建模和效果渲染，然后由工程结构部门提供参考意见，进行尺寸和造型修改，在整个方案保证合理的情况下，投入样机生产。这样的设计程序过程就保证了设计的方向性和进程上的快捷性。同样，在具体的设计阶段中，具有特别指导作用的设计方法，如头脑风暴法、仿生设计以及计算机辅助设计方法，都为科学、合理的设计提供帮助和规范。拥有科学的设计方法，就保证了设计过程的行为合理性，保证了产品设计的顺利进行。

1.3.2 将不同的设计元素和手段统一到规范的设计标准中，使设计规范化

目前的设计方法处于不断发展充实的阶段，方法形形色色，从理论指导到技术支持（如CAID），从产品设计的调研到后期销售反馈，几乎都需要一系列的设计技巧和方法辅助进行。在设计过程中，不同的设计元素如造型，尺寸，色彩，材料，加工工艺，市场消费信息分析结果，方案图等，需要统一的方法进行整合与规范，比如计算机辅助设计方法的出现，实现了设计信息的数字化，将大量不同的设计元素统一起来，规范设计，方便设计。而价值工程的方法为设计提供了

比较规范统一的设计评价标准和指导,从而保证社会整体设计方向的择优性和合理性。

1.3.3 连接整个工业设计,在统一的设计环境下发展设计,开创新的设计理论

21世纪的设计是团队精神的体现,单独的力量无法成为设计整体的生产力。而团队设计的形成,首先依赖于设计理念和设计精神的统一。只有在统一的设计环境下,设计活动才能公平、合理、科学的进行,设计领域才能真正的带动社会物质与精神文明的统一力量。通过设计方法的规范,如协同设计成为设计者和企业生产之间的交流方法,电子商务为设计者提供及时快捷的市场信息,而绿色设计的精神又保证设计者向消费者和社会环境提供产品的健康性。目前,工业设计领域处于从个体设计向团队设计过渡的阶段,规范、统一的设计方法无疑是取得设计发展成功的重要前提。

思考题:

1. 传统设计程序方法与现代技术背景下的程序方法有哪些不同?
2. 为什么要学习设计程序和方法?

第2章 产品设计的理论与方法

2.1 概述

目前,设计理论不断发展,设计方法不断充实,任何一个设计方法的产生和完善,都需要不断的补充和设计实践的检验。有的设计方法,源自具体的产品设计,而有的在原有的设计方法基础上根据需要演化而来。不管那一种设计方法,都在特定的环境和历史阶段起到重要的指导作用。从目前的设计状况来看,常用的主要有以下几个方面的设计方法,即,CAID理论与方法,形态组构理论与方法,价值工程理论与方法,人机工程理论与方法,创新设计理论与方法,系统设计理论与方法,信息设计理论与方法等七个主要部分。

其中,CAID理论与方法讲述数字化产生后,计算机辅助设计在工业设计中的应用和发展现状。数字化技术对设计者来讲,成为一项重要的设计工具,合理、熟练地运用数字技术为设计服务,不仅能够加速设计的进程,减少设计损失和繁复,同时,也成为设计者赢得设计市场的创新武器。创新是设计的基础和核心,创新设计理论与方法讲述各种前期设计的方案产生方法与思路开拓的方法,因此,创新设计在设计过程中的作用至关重要,无论对工业设计还是其他的工程设计都具有思想方法的指导作用。系统设计方法是在整体的产品设计中,将设计功能和信息作为一个整体研究的对象,整体考虑设计的内因外因,和输入输出关系,对几乎所有的产品设计具有整体指导的作用,结合功能设计方法,成为指导工业设计和工程设计的重要理论方法。信息设计方法根据人与人交流的需要,成为目前设计研究的一大重点,它从信息交流与信息传播的角度去分析和研究工业设计中的设计交流问题,信息表达的准确和效率在很大程度上保证了设计方向的正确和设计产品的成败。虽然在国际国内只是处于刚刚起步的研究阶段,但信息设计方法的思想具有对工业设计师特别的指导作用。

2.2 产品设计相关理论与方法

俗话说:"医者自医。"回到设计方法上来,我们面临着一个考验,即任何好的设计方法都必须有能力设计任何东西,包括方法和无形的概念,同样可以有能力设计它自己。

以下所介绍的方法各有长短,但设计师必须建立一个前提条件:现代设计的对象正在发生转移,任何设计方法的运用都应该推进新产品/服务在商业化进程中实现如下几方面的成功:具备可靠的短期和长期发展计划的商务成长战略;产品/服务生命周期的分阶段的延续性;在充分理解关于顾客、商务和员工意见的分析结果基础上提出设计制约条件;出色的设计管理及适应时间和预算控制的设计协调能力;侧重于质量与过程改进的综合评价方式。

2.2.1 创新设计理论与方法

1. 工业设计是创造性活动

1) 现代工业设计

现代工业设计是一种创造性的活动,它是人类根据自身生活、工作需要去创造、设计产品的综合行为。众所周知,当代社会人们除了对产品实用功能有安排外,同时还有审美的需求,因而产品设计必须要系统地考虑这些诸多方面的因素。这就要求设计人员即要具备科学技术方面的知识,同时又要有艺术方面的素质。更确切地讲,整个设计过程涉及多方面的因素:自然的、社会的、人和文化的,可见工业设计是一门综合性极强的边缘学科。

广义上说,"设计"是指有目的地策划、计划以及按照这些计划和模式实施的过程。作为一门独立学科的工业设计,早期定义是"就批量生产的产品而言,凭借训练、技术、知识、经验及视觉感觉而赋予材料、结构、构造、形态、色彩、表面加工以及装饰以新的品质和资格,叫做工业设计。"(引自国际工业设计协会所做的定义)。回顾历史,我们可以认识到,人类自上古时代就开始了从事造物活动的设计生产实践。如果说,这种造物活动是激烈的生存竞争的结果和一种朦胧的自我意识,那么在生产力高度发达的当今社会,设计正作为一门独立的学科,不断发展成为一种选择、决策、创造的综合性行为。在这个系统中,人不仅作为设计的主体,而且成为设计的目的,甚至手段。同时,技术的发展,使得人类社会的造物思维及造物手段得到全新的定义。数字化,小批量,个性追求正逐步地将"设计"这一术语赋予崭新的含义。创造更合理、更完善、更为个性化的生活方式和生存环境成为每一个设计师的神圣职责。今天的设计行为在诸多崭新的制约环境中,正渐渐发生着变化。因此,我们认为,变革中的工业设计需要与之相适应的设计程序和方法进行指导。

一个好的设计必须以能在最大限度范围内满足人的本质需求为目的。格罗佩斯曾说过,我的新建筑要给每个德国工人阶级家庭带来每天起码六小时的日照。当时的德国工人收入只能使他们蜗居在低矮潮湿的房子里,而这种新建筑是以式样简洁、价格便宜、采光度好为特点的,无疑它在当时的背景下取得了巨大的成功,因为在本质上它极大地满足了这个收入阶层的群体对居住环境最迫切的需求。同样,就产品而言,在实现其价值的最后环节里,它不仅仅只代表一种使用权,更包含着消费者的期待及能够满足其欲望的东西(图2-1)。

自达尔文提出进化论以后,人类更加认识到自身的本质需求在于谋求生存与发展。但是也正是在这一过程中,产生了人类文明的异化现象,人—自然—社会三者之间的关系从没有像今天这样复杂多变。现在世界上很多国家都在进行着改

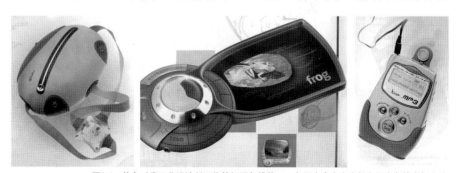

图2-1 信息时代工业设计所面临的机遇与挑战——勾画出未来人类数字化生存的全新方式

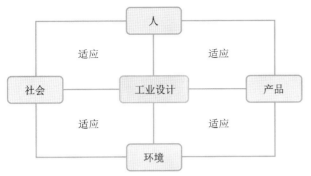

图2-2 工业设计的适应性发展原则

革、产业结构、资源利用、贸易关系、科学技术等方面将会有很大的变化，这一切将逐步影响和改变我们所赖以生存与发展的环境，未来社会将是一个相对安定而又充满危机隐藏动荡的共生的社会环境。我们应该看到，危机和动荡的存在从某种意义上说根源于人们不合理的生存方式。随着人类社会的进步，人们对设计的认识也不断地发展进化，在自然科学与社会科学的划分界限日益模糊的今天，探讨当代设计的根本原则与程序方法，是指导设计的实践活动沿着正确的方向发展所必须的！创造合理的生存与使用方式，是当今国际上较为流行的主流设计原则。它体现了一种宏观系统地认识、解决问题的哲学原则——适应性发展原则(图2-2)。

那么，如何快速有效地设计人类合理的生活方式呢？"创新"是工业设计的灵魂所在。当代社会经济条件下，市场产品没有创新就犹如失去了灵魂，很难在竞争对手如林的市场上取得优胜。没有创新就不会有质的飞跃，就不能得到知识产权有效的保护，就非常容易陷入常规"价格战"的泥潭中，无法保持竞争优势。与此同时，信息技术的发展带给工业设计全新的发展空间。设计师们不仅可以利用计算机进行复杂的数学运算、绘图，而且在计算机上可以进行模拟、仿真，还可以实现并行工程，使产品概念的设计、开发与制造过程的设计、开发同步进行。此外，电脑可以迅速地传递和分析相关设计信息，CAID与CAM技术业已成为现代设计的重要组成部分。在这种全新的经济背景下，设计创新会引导消费、把握机遇。由此可见，作为决定产品生命力的重要条件之一，以思维创新、行为创新、方式创新为核心的工业设计在企业产品开发过程中扮演着举足轻重的角色。

2) 设计师的知识结构与创造能力

作为工业设计师，必须具备全方位跨学科的知识结构和创造精神，这也许是所有创造性行为的源泉所在。

国际工业设计协会联合会对设计师的定义是："工业设计师是受过训练，具备技术知识、经验和鉴赏能力的人，他能决定工业生产过程中产品的材料、结构、机构、形状、色彩和表面修饰等。设计师可能还要具备解决包装、广告、展览和市场等问题的技术知识和经验。"由此可见，工业设计师的知识结构属于通才型、全方位的。生存于信息时代的工业设计师，如果不能扩大自身的视野，拓展自己的知识领域，努力将自己培养成一个真正的"杂家"，则终将被信息革命的洪流所淹没。所以设计师必须做到以一种不断创新的职业精神对人类的生活方式给予全方位的关怀、全方位的参与及全方位的设计。

作为领导与创造崭新生活方式与生活用品的工业设计师，应该对自然与生活具有高度敏感的洞察力。从事工业设计工作所需要的专业知识十分广泛，无论是

工程科技、制造技术、材料发展、自然环境、人文社会、文化艺术、市场营销、消费心理、生活资讯、竞争策略、经营管理等各个范畴的新知识，都应该尽力加以涉猎，这样才能全方位地掌握社会发展的新趋势，并适时提出足以广获共鸣的创新概念和可行性方案；而且也能够与企业决策阶层及产品开发团队中其他领域的专家顺利沟通，进而发挥应有的影响力。过去那种固步自封的狭隘的专业化思考模式对于设计师自身创造力潜力的开发十分有害。

设计师应该主动积极地参与整个产品开发过程中每个阶段的工作内容。不但应溯及产品概念阶段，更须向下延伸，贯穿技术开发、生产制造、市场营销及购买使用等阶段，直到售后服务阶段；在每个阶段分别扮演适当的角色，并且要与各领域专家有效沟通，携手合作，以做出工业设计师能力所及的最大贡献。只有这样才能使优良的设计概念顺利地转变为成功的新产品；也才能不断提高工业设计师对企业的影响力度，体现其存在的真正价值。

在当今知识经济的大潮下，设计师无论从自身软件上，还是硬件上，都应做到与时俱进，才能够使其专业工作的绩效如虎添翼，更加出色。软件方面，设计师应该具备敏锐的认识、理解客观事物并运用专业知识、经验解决实际设计问题的能力，它包括对问题的观察能力、综合比较能力、系统处理问题的能力，以及与不同专业的从业人员进行团队合作的协调能力。设计过程需要丰富的思维想像力，它是工业设计师要具备的共同特征，是从事创新设计必备的利器。它主要包括抽像思维、灵感思维、形象思维等。综合运用这些思维想像方法，能够使设计师进一步觉察到潜藏在消费者心中尚未被意识到的潜在需求，为企业的产品开发找到合理的切入点。同时，在这个感性消费的时代，设计师能够在诸多纷乱的问题中抓住事物的本质，想像并创造出崭新合理的生活道具，以满足众多消费者不同的物质、精神需求。在当下产品设计上，工业设计师应该充分利用自身的知识与能力，去赋予产品各种丰富的情感表征，去引导信息时代消费者全新的感性生活方式。硬件方面，设计师应该具备对于事物形态特征、色彩符号等诸多视觉、触觉、听觉因素的高度敏感与灵活处理的能力。要知道，视觉和感觉对于工业设计师来说是至关重要的能力，它需要用毕生的精力来培养，工业设计并非职业，而是自我的延伸与扩张，是一种生活格调。设计师在整个个人内心世界内追求着这种和谐。同时，在知识经济时代，作为领导生活潮流趋势的设计师，更应该注意保持一种对新技术、新工艺、新手段的敏感洞察力，要不断学习、勇于创新。数字化技术所带来的设计方法与手段上的变化要求设计人员在努力学习计算机辅助设计的前提下，勇于创造性地利用这一全新的技术手段去开发设计符合时代技术特征的新符号，新产品。设计技术手段的改进，必然或偶然地为设计对象提供差异性的可能。理性地评估与选择这些差异性，将会给设计带来无尽的生机与活力。计算机辅助设计的导入使设计具有更为广阔的施展空间的同时，潜藏着一种危险。在这种情况下，形式无限变化的可能性也是有限的，因为它受到了计算机储存和工作能力的限制。目前数字化技术还未使设计软件达到高度智能化的境地，它们或多或少地限制了设计师原创意图的实现，在某种程度上，适应软件工具能力限制的协调工作在当今的数字化设计过程中悄然兴起。设计师有时会在软件操作限

制与设计理想中不断地寻找平衡点,甚至会在计算机的帮助下获得一些偶然的结果,这种互动反馈要求设计师有良好的调整适应性与果断准确地评价能力,也许偶然也是一种至关宝贵的财富。它代表了工具操作的痕迹与理性思维间的差异。这种过程,在一个重要方面,直接改变了设计及其构想化的作用;这种造物活动已不再满足于停留在其自身的自由状态。因势利导的评价与利用数字化的语义特征,使构想设计间的差异灵活适应,互相作用,是新的时代背景要求设计师所拥有的灵活决策能力。

综上所述,工业设计师全方位、跨学科的知识结构与创造能力,无疑要求他们成为产品开发团队中最关心人类未来、最了解文化发展、最具有活泼生机的一群人,他们将用自身的知识与创造力去引领我们全新的生活方式。

2. 创新思维

1)培养与激发创造力

创新是设计的本质,也是设计活动的最终指标。没有创新就没有丰富多彩的世界。随着科学技术突飞猛进的发展,大量科技成果转化为生产力,产品更新的周期大大缩短,产品的市场竞争也日益激烈。在这种形势下创新设计是产品适应新的市场形势的最好途径,创新产品能满足甚至创造出新的需求,因而必然有较强的市场竞争力。

作为工业设计师,设计创造合理的生存方式的途径有多种,一方面它可以通过对现有不合理方式的改良来实现,如人类几十年来不断进行的对汽车安全系统的改良设计,不仅创造了安全汽囊,而且使冲撞实验所取得的模拟数据更为可靠,从而在很大程度上减少了交通事故中的伤亡人数。另一方面通过对未来生活方式的开发创造,来提高生活质量.比如索尼公司开发的 walkman 便携式录音机,不仅开发了广阔的市场,而且更重要的是它创造了在快节奏、高效率的现代生活中人们崭新的娱乐方式。

人们改造自然是通过创造工具、实施劳动来实现的。而这种创造工具的过程就是产品设计的过程。以创造合理的生存方式为己任的工业设计师,必须学会科学合理的去培养与激发自身的创造能力(图2-3)。

图2-3 工业设计师的创造力是无限的,他们对未来生活方式的开发创造,带给人们全新的惊喜

要培养与激发创造力，必须先理性的认识人类思维的一般规律。创造性思维具有两种形式：直觉思维与逻辑思维。

直觉思维是一种在下意识的状态下，对事物内在复杂关系突发式的领悟过程，具有创造灵感忽然降临的色彩。在今天市场竞争十分激烈的情况下，企业必须根据市场上出现的需求快速的创造开发全新的产品去占领市场，单凭依靠天赋灵感的创造方式显然不能满足要求。人们必须根据所提出的创造目标，进行逻辑推理式的思维，把目标展开、分解和综合，寻求各层分目标的解决方案，然后找出最终整体的较优化解决方案，用主动的可按部就班的工作方式向目标逼近．这就是逻辑推理型创造思维方式。实际上，大量的创造过程是这两种思维方式交叉和综合的结果。人们首先对自己提出一个创造目标，这个目标本身可能就是一个创造灵感。但是为了实现这个目标，必须一步步地进行分析推理。在此过程中会出现一些技术难关，要求人们反复试验，最终找到解决问题的办法。

在科技发展进程中，凡作出重大创造发明的人，都是充满创造激情的人。因为只有在激情的支配下，人脑的智力活动才能被高度激发，形成突发灵感。众所周知，在信息时代，信息的输入——存贮——反馈过程是一条永恒的生命线!而艺术的激情与创作的过程实际上正是遵循这条生命线进行的。这就决定了创作过程必然是一个不断耗散能量的开放体系，这也就如同热力学第二定律所提出的增熵现象。增熵引起创作过程的不平衡状态，而这种不平衡状态又势必与"耗散结构理论"不谋而合。普里高津说："在远离平衡态时，物质可能产生新的力学状态，即'耗散结构'。"因为它们既出现了组织又产生了相干性，并暗示着只有耗散能量才能保持其结构。同样的过程在接近平衡时导致结构的破坏，而在远离平衡时却可能导致结构的出现。"在创作过程中，激情产生作品而耗散信息，就是由不平衡所造成新的结构。青年一代的中国设计师应该努力突破创新阻碍，培养创造意识，以突出的干劲、热情和勇气，从系统上综合分析、认识事物发展的一般规律，以高度的敏感性、丰富的想像力、非凡的直觉力去技法与培养自身的创造性思维，在设计领域做出更为出色的贡献(图2-4)。

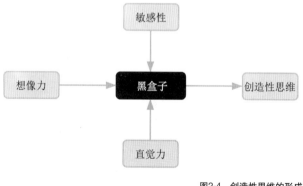

图2-4 创造性思维的形成

2) 知识整合与创新思维

从某种意义上说，工业设计是一种知识整合的过程。也许它不需要设计师去发明全新的机构，也不要求设计者去创造全新的符号，但是，作为一名对社会、自然负有责任的设计师，他应该具有高超的知识整合能力，能够灵活有效地利用与评价人类文明的各种知识与经验，打散组合成为全新的产品符号，进而引导市场，将需求转换成具有无形价值的商品，服务人类。

从知识的角度来看：工业设计是一种边缘学科，需要转换信息的能力，能够以复杂的形式来处理复杂的事务；它整合了美学、工学、商学等众多复杂的信息与需求，同时需要从业人员在工作中努力体现一种"求同存异"的思想方法。例如，设计师在从事产品形态研究的同时，应该同时关注特定环境下的工艺、市场等因素对设计的另一种制约，从一个崭新的角度去整合技术差异，实现多专业的对话与互动沟通。这里所说的技术差异有客观因素的，也有主观因素的。客观上，国内的生产技术水平比较落后，大部分企业还处于引进型加工工业体系中，在向开发型工业体系过渡的进程中，设计师会面临很多崭新的挑战：理论上工艺的可行性与国内现有工艺水平、工人素质的差异；生产条件与生产目标质量的差异；技术飞速发展与其转换成现实生产力缓慢过程的差异，都给设计过程带来了无尽的困难。与此同时，主观上，一方面由于历史原因造成的特殊国情使得国家行政管理及计划调控的无形巨手干涉设计理想化的实现，另一方面，消费者综合素质的较大差异导致市场脉搏难以把握。做为优秀的设计师，牢骚与报怨是无法解决问题的，在这种特殊限定条件下，要重新进行设计方案的调整与优化。要知道，设计并不是理想化的自我实现过程，它其中包含的是动态的实现适应性的决策过程，因有的设计把进化的原因完全看成是外部条件决定是片面的，有序化是生命与自然界的本质矛盾，必然引起生命形式内部危机，并导致自身的适应性进化。这种设计进化的结果也必然不是走向全局"最优"，而只能以"较优化"标准予以评价。

理性与感性相结合的创造性思维模式，就是中国人传统上做事讲究的"情理"，这也正是工业设计所追求的原则所在！所谓"情"是指社会道德的感性原则，而所谓"理"是指自然规律的理性法则。合乎"情理"是中国人的至上行为准则，也正是工业设计所倡导的适应自然与社会发展规律的工作原则(图2-5、图2-6)。

作为一门新兴的边缘学科，它肩负着引导人类生活方式走向有序化轨道的重任。而创造性思维正是解决诸多繁杂问题的有效手段。

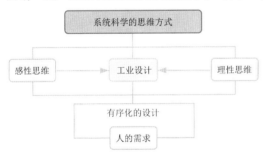

图2-5 工业设计的工作原则

图2-6 理性与感性完美结合的产品

从另外一个观点来看，在知识经济的时代里，强调应用知识来创造无形价值。所有的厂商，企业都想试图把有形的价值（人力、机械设备、厂房……）转换成更高的无形价值。有形的商品本身的价值有限，商品所附带的意义，包括商品背后的理念，其所代表的品味、带给使用者的感觉，归属感才是无形经济价值所在。这些无形价值的产生通常是源自于"创新，品牌，信任与关系"；工业设计师必须在设计初期就对产品定位及企业策略有一个较为深入的了解，使其设计思想贯彻于企业战略的整体。这就令设计人员在产品开发过程中容易找到与企业融合的共同点。实现由表及里的设计"求同"。对企业的整体形象及营销战略的理解，会使设计师在更多的层面上与企业达成共识，进而以此为基础去塑造企业的产品形象（图2-7）。

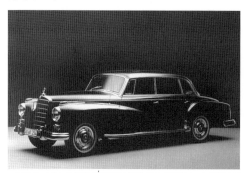

图2-7 对企业的整体形象及营销战略的理解，会使设计师在更多的层面上与企业达成共识，进而以此为基础去塑造企业的产品形象，奔驰汽车的设计文脉的延续是一个优秀的案例

波特的竞争理论指出：成本、速度与差异化已经是目前面对数字时代厂商应具有的竞争力。今天，在全球经济一体化的进程中，市场整合迫使企业为追求更高的利润率而提高产品的附加值，而工业设计恰恰满足了企业的这一需求。设计开发出有特色的产品，使你和其他产品有所区别，创造出独特的价值，掌握消费者不同的需求并满足他们想要的产品，这正是设计做为资源优化配置的手段所体现的特殊作用。相反，当大部分企业在做价格竞争，即非差异化竞争时，市场便会出现混乱。这一点我们从"长虹"彩电连续降价给家电市场带来的价格大战的案例中可见一斑。从混沌学角度来解释企业设计策略的差异化，即指："与其强调各个系统是如何竞争的，还不如注意这些系统间相互所产生的影响力与复杂的相关连性。"的确，做为设计师以一种"知识整合"的模式面对数字时代，激发自身全新的创造精神，才能取得竞争优势。

3. 创新工作方法

1）头脑风暴法

头脑风暴法是一种让智力像山洪一样爆发的方法。它的基本思想是组织一些来自不同领域但思想活跃的人，向他们提出设计会议的主题，鼓励大家提出无偏见的主意，规定每个人只能补充别人的思想，不许否定或批评对方，努力构成新思想的联合。参与头脑风暴法活动的人来源尽量广泛，与非专业、非技术人员交往有时会得到绝妙的灵感启迪，设计师应该认识到，从头脑风暴法活动中得到的往往是原始信息，这些纷乱的信息需要专业设计人员有效地利用自身的知识进行

分析、遴选、进而发展成切实可行的方案。

2) 类比构想法

类比构想法是把本质上相似的因素当作提示来进行设计构思的方法。设计师在工作过程当中经常自觉或不自觉地对于相关因素进行联想，利用拟人类比、象征类比、直接类比、空想类比等形式进行构想。

3) "635"法

"635"法可以说是从头脑风暴法进一步发展而成，它是由德国形态分析法专家霍利格发明的。在宣布了设计活动的主题后，要求参加者每次先写下三个解决方案并作提纲式的注释，然后传给邻座，后者读后再提出三个进一步解决方案或作补充。这个活动常有6人参加，因此每个参加者的建议都经过5个人的补充或组合发展，故称"635"法。与头脑风暴法相比，在"635"法中，一个有内容的主意将会得到系统的补充或开发，而且消除了活动领导人的影响。但是带来了较为拘谨的负面影响。

4) 逆向思维方法

逆向思维法是日本经营顾问茅野健所创造的"从反面设想的思维方法"。

这种方法要求设计师在设想过程中努力向相反的方向思考，有时反而会茅塞顿开。设计过程中，认为目前的方法是解决设计问题的方法之一，但未必是最佳的方法，不要放弃对其他可能性探索的机会。即使理论上认为是正确的，也要敢于反过来进一步思考。思考时，应设法在形式上颠倒过来进一步进行设想。打乱常规逻辑，吊过头进行设想以得到意想不到的启发。同时，要敢于推翻对某一设计的传统评价标准，也有利于获得较好的设计线索。

例如，日本索尼公司董事长井琛大设计发明反图像电视机就是运用这种方法得出的结果。他在理发时看到镜中的图像是反的，由此得到启发设计生产了反图像电视机，可供足球运动员研究球技，也可让人们将镜子装在天花板上，躺在床上观看反射在镜中的电视图像。

5) 焦点法

焦点法是美国惠廷等人发明的"通过自由联想使设想飞跃"的思维方法。它是在强制联想法和自由联想法基础上产生的。它以特定的设计问题为焦点，无限进行联想，并强制地把选出的要素相结合，以促进新设想的迸发。

6) 仿生设计法

仿生学法是从生物学派生出的一门新学科，最早是由美国空军宇航局提出的"从生物界的原理和系统中捕捉设计发明灵感"的类比构想法。要求设计师在工作过程中努力以生物系统作为发想灵感的基础，根据不同产品的功能使用要求，吸收模拟生物界中的相应优势，将其有机融入新产品中。如类似的造型、色彩、图案、动作、结构等(图2-8～图2-10)。

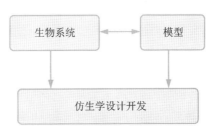

图2-8　仿生学设计开发系统

图2-9 利用仿生学设计方法设计的交通工具,给人类出行与劳作方式带来全新的理念

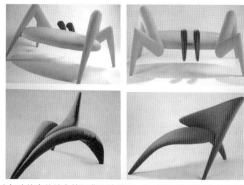

图2-10 自然界各种生物形态的进化结果都是形式与功能完美结合的经典设计范例,设计师可以根据产品不同的功能使用要求进行仿生设计,以求得有趣而高效的设计

近年来,随着数字化技术的应用,仿生学领域开始利用计算机进行数字化模型的分析与创造,这势必给这一领域带来全新的启示与发展契机。

我们这里需要指出的是,以上所介绍的诸多方法仅仅是前人从设计的某一个角度得出的理论总结,他们并不能真正解决设计这一复杂的创造性活动的本质问题。作为强调感性互动与理性推理有机结合的设计行为,需要广大的设计师在实践中灵活运用与积极开创全新的设计方法,只有这样,才可为是真正的"创造性"行为。

2.2.2 形态组构理论与方法

1. 形态创造的目的及理论基础

1)以符号学为理论基础的形态设计

让我们回到设计的具体操作过程中来,众所周知,设计师的工作对象是"物"。设计师的一项重要工作就是将自身的天才创造力"物化"为适用而具有吸引力的产品。对于这一复杂的思维与应用过程,当下一种较为流行的定义是:设计是把已知的实体或概念组合成一个结合体,从而引导产生新的有价值的实体并且尽可能在比较大的范围内传播这种价值。这种源于现代企业管理体系下的设计内涵,有效地指明了实现设计的目标要求。作为一名优秀的设计师,我们面对工作对象时所具有的特殊才能之一就是:在诸多限制条件下,将有着特定功能要求的产品进行造物主般的塑型创造。因此,我们说,良好的形态创造与处理能力是一名优秀的工业设计是所必需具备的能力。

形态是设计的目的，是设计最终的物化表现形式，也是检验设计的一面镜子。我们认为，在强调感性工作方法的工业设计领域，以形态创造为出发点的工作方法也许更能被从业者所接受。在这一过程中，设计师对于制约设计的诸多因素的了解与研究的深入程度直接影响着最终产品的形态面貌。要知道，形态处理的一个重要目的与功能就是实现操作语义的正确引导。设计师要研究与利用人类的普遍视觉经验，并将这些经验符号巧妙地转化为不同的形态视觉符号。这就要求设计师对于"符号学"以及相关领域的哲学进行研究。

对符号系统的研究包含两个主要方面：一是可以直接感觉到的"能指"，另一个是可以推知和理解的"所指"。两个因素作为符号的不可分解的统一体的两个方面发生作用。它们之间可能存在的各种关系形成了符号学结构的基础。符号学家皮尔士认为，指示存在的框架是通过三合一的符号关系：图像、标志和象征产生出来的，在图像中，符号和对象的关系，即能指和所指的关系，表现出某种性质的共同性：由符号显示的关于图像的一种一致性被接受者所承认，达到认知的目的。在非语言系统中，这种能指和所指的联想式的整体构成的只是符号。这也正是现代设计中所研究的主要范畴。因为人类活动的任何方面具有作为符号或成为符号的潜能。也就是说，符号是任何可以拿来有意义的代替另一种事物的东西。所以说符号体系是信息的运载工具，不仅指我们通常所说的图形符号、语言符号等，还包括各种各样的记号，比如手势、肢体动作、表情、以及声音、烟雾等所有能被人所感知的东西。比如说，语言和图像都属于这样的符号体系，且都能被人感知，但在特定的情况下，两者的交流效率可能是不同的。比如给人指路，有时说半天未必能说明白，但一幅示意图就很快地解决了问题。又如在建筑设计中，建筑是以各种形式组织空间，使其具有指示作用……不难理解，人类社会中最社会化、最丰富和最贴切的符号系统显然是以听觉和视觉为基础的，这样就提供给设计师以有效而明确的手段去控制信息传达的路径，以达到正确引导使用或消费的目的。

2) 形态设计的目标原则

综观人类的设计史，但凡流芳百世的经典设计，其形态处理不外乎要实现以下目标：

(1) 形态设计有效引导使用与操作

当下的信息社会中，人机交流多采用按键、鼠标或语音输入，同时，网络世界中的虚拟构架无处不在，因此设计师在产品设计中更应关注操作界面的符号系统结构，使其能够正确的引导人们进行方便、安全的操作。记得20世纪七八十年代的日本收录机设计，前操作面板上布满了大小不一、密密麻麻的按键，到处是发光二极管，并附有厚厚的使用说明书，相信即使学习电子专业的人士也必须通读说明书后才能学会操作这台怪物，更何况不识字的老人和儿童！也许很多消费者直到这台收录机报废，也没有机会使用上面的一些功能键！的确，信息技术使以前普通的功能单一的产品拥有了空前的复杂的功能，比如电话就有一大堆一生都难得一用的功能：电话号码存储、电话等候、电话转移、自动应答、号码过滤，人们在设计各种功能试图使拨打电话更加方便的同时，却没有想到伴随而来的是一系列负面作用：要学会使用这些功能是一件更加困难的事。而现有的好多信息

产品着重考虑解决特定问题，却忽视了人的本性，大量复杂的、晦涩难懂的操作过程更是让一般人敬而远之，这是否意味着人类正一步一步的走向异化。

在形态训练中，设计师应该认识到：优秀的界面及操作系统应该是简洁、安全、易于识读、引导操作的，更深层次还要使人在操作过程中产生乐趣。这就要求设计师对人的动作行为习惯进行研究，使产品的操作界面和操作形式与人的行为及认知习惯相呼应。为了追求网络世界界面设计的人性化，word文字处理系统在设计时，特地设置了个性鲜明的动画人物，这种符号带给枯燥的文字录入工作无限的趣味……在这里设计中的"所指"即人们正确的操作行为习惯和操作直觉习惯。这两种习惯可以减少人们在操作之前判断的时间，习惯操作往往是因为被操作的物体或图表符号具有某种能被人自然觉察到的一些具有与人的下意识的经验相符合的实质上的特质，既包括物理上的，也包括心理上的，通俗点说就是让使用者更容易理解，更容易操作。比如圆棒提供了可被握取的特质，尖而窄长的锥形则提供了可用来刺穿它物的特质，这些特质在人们操作时提供了明显的暗示，麦当劳商店的门一面是平板，一面带提手，分别提供了"推"与"拉"的暗示；带有棱边的钮暗示"旋转"的操作；笔尖般大小的按键则暗示这里要慎用；而例如美国IDEO设计公司设计的电子书中的大按钮则鼓励使用者放心大胆地去尝试着按它。这种操作隐喻同样以其惯性影响网络界面中banner的设计（图2-11）。

图2-11 不同形态隐喻着不同的操作方式，无论是不同把握方式手柄的形态研究还是操作迥异的电器按键开关的细节设计，其中都蕴含着设计师对于形态语义和人类合理健康生存方式的探讨与责任

(2) 形态设计符合生态效应，有利于节约能源，保护环境

首先，应该注意合理有效地利用材料的各种有形或无形的"形态属性"。要知道，材料在产品设计中所传达的信息内容是多种多样的，设计师应该学习掌握不同材料的"表情"和"性格"。由于材料质感、表面处理、色彩的不同而带来的对消费者的操作行为的影响是直接的。例如，公共汽车上的把手通常选用橡胶或塑料，而用金属材料使冬天乘车的人感到冰冷而不愿意接近。

在人类过度开发资源的今天，设计师在使用材料传达相关符号语言时，更应关注对环境的保护，对人类未来生存状态的关注。在设计产品、选择评价材料时，一定要注重产品报废的回收状况。今天，我们看到西方的许多设计师都在脚踏实地的从自身领域向人们传达着环境保护的信息。SGI工作站的显示器设计选用回收的旧塑料注成。众多的汽车制造商纷纷推广零排放的节能动力汽车……这些设

计实例从不同的角度向使用者传递着对人类生存环境关注的信息，这是广义的材料符号学,也是深层次的材料形态学。

其次，产品的形态设计更应该注重批量生产的技术要求，并且简化生产程序，降低生产成本。这是更为宏观的生态设计意识。当代设计研究的前沿领域之一就是关注深层次的"绿色设计"。许多优秀设计正是从这一点出发，秉承物尽其用，材尽其能的观念与原则得出的。这其中包含了五方面的减少物质浪费和环境破坏的内容：产品设计中应尽量减小体积，精简结构；设计生产中应最大限度地降低消耗，简化生产程序及降低生产成本；流通中做到减少环节，降低成本；消费使用中尽力引导健康操作，减少对健康的损害，降低污染；维修与回收中秉承材料的可回收性与产品主体部件的可替换性。上述设计原则给设计师进行形态处理是提出了更为严格的限制与要求。这就意味着：在产品从概念形成—原料与工艺的无污染选择—生产制造—物流输送方式—包装销售—使用存储与维修—废弃和回收—再利用处理等各个阶段中，设计师要做到完整系统地思考与处理形态与结构，形态与材料，形态与功能，形态与使用等诸多因素，从对人与环境的协调关系入手进行分析、处理、评价与控制，努力使产品设计、生产与使用过程中的物质与能量消耗形成一个良性的自循环系统，这也许才是"绿色的形态设计观"（图2-12 ~ 2-14）。

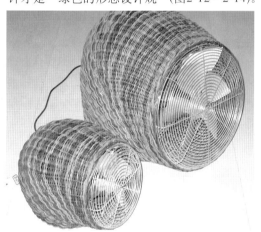

图2-12　人类日常生活中的任何道具的形态处理的手法与方式都与系统地考虑材料与回收等诸多因素密切相关

图2-13　由于关注材料及资源的回收再利用，绿色设计观念带来全新的产品形态

图2-14 设计中关注包装运输及储存方式的经济性、生态性，必然会带给设计本身以独特的形态特征

(3) 形态设计表现产品的文化属性

当代设计的文化属性包含两方面，一方面，在全球经济一体化的世界市场竞争体系内，设计需要迎合时尚审美的价值取向，刺激消费，积极参与国际市场竞争。另一方面，产品设计中地域社会文化的符号传达又是设计师面临的一个严峻的主体身份确认的挑战。

众所周知，当今世界，正经历着政治经济一体化的重大变革。市场全球化导致了产品设计的国际化趋势。地球村的概念已经深入人心，网络使空间距离失去了意义。在这个大的背景下，如何保护人类不同的文化资源，如何在产品设计中体现地域社会文化特征，如何在互联网络上烙上民族文化的符号印记，已成为信息时代工业设计一个共同关注的课题，在体现国际化、全球化观念的基础上，进行民族文化的开发，要求设计师对本民族文化有一个全面而深刻的了解，其使用的民族文化符号语言应深刻而有内涵，切实体现本民族的内在精神与文化，而不能停留在简单的符号运用上。像国内许多建筑为了追求民族风格而单纯的加个大屋顶的做法是不可取的。在设计中，我们不能就事论事，而应不断地汲取社会科学的各种知识，无论是哲学、人类学、心理学……都应有所接触，以积淀较为扎实的文化基础。这样的设计师才可能在设计实践中，作出具有民族文化底蕴的设计。

我们看到，世界各国在产品设计的民族化研究上已经取得了一些成绩，从布劳恩的小家电、博士的电动工具到西门子的日用品，可以看到德国产品的理性；从通用电器的家用产品、福特公司的微型车到戴尔的微电脑，可以看到美国产品的商业化；从索尼的随身听、三菱的商务车到松下的家用电器，可以看到日本产品的严谨。总之，这些都从不同的方面体现了本民族内在的精神文化。要做到这一点，需要设计师对社会、民族的深层特性有一种敏锐的洞察力，在不断的设计实践中进行积淀，才能在工作中潜移默化的表达出来，而不是进行简单的符号模仿。例如，斯堪的那维亚半岛简约的功能主义木制家具设计源于北欧冬季丛林的

自然条件；日本设计的汽车以节约能源著称，因为其国土资源匮乏；欧洲的理性化设计源于其悠久的民主科学传统……总之，在学习和研究中努力挖掘这些设计中形态符号背后隐含的社会历史原因，有助于更深刻地理解如何将符号语言运用到产品设计中去体现地域文化的特点。

(a) (b)

图2-15　从形态符号的文化隐喻我们不难看出，德国产品(a)的理性严谨与意大利设计(b)的艺术浪漫，这其中无不渗透出各自民族的文化性格特点，这种个性并不是简单的传统符号的挪用所能达到的

(4) 形态设计与产品的机能原理有机结合

所谓产品设计中的语义设计，从广义上讲它包含在符号学范畴内，也就是使产品的功能形态在能指与所指之间架起一座通畅的桥梁。农业社会中，刀耕火种的农具是原始功能主义的代言人，它们的形态完全是生存竞争的结果，因此从某种意义上说是将功能视觉化最典型的范例。工业革命的到来，使科学上的重大成果迅速运用到社会生产生活中，机械力学中的许多原理在产品设计中得到广泛运用。蒸汽机、起重机、传送带等诸多产品，在设计上集中体现了技术原理或功能语义的特点，使人们通过对不同产品外观符号的识别就可以了解其功能与技术的特点(图2-16)。

但是随着人类步入信息社会，数字化技术的突飞猛进，使得旧日功能迥异的不同产品，都可以使用相同的技术来实现。看看我们身边的产品，从电视到移动电话,从电脑到复印机，概括起来，它们都是用数量不等的印刷线路板、大小不同的液晶显示器以及诸多按键组成。这些产品完全可以用尺寸不同的方盒子来设计。

图2-16　形态处理的任何细节都应该传达机能、原理、使用及操作的特性

作为工业设计师的主要职能之一就是要将这些不同功能的产品，物化为不同的外部形态，以正确传达产品的功能信息。因此培养设计师不断研究人类的认知经验，重新组织现有符号结构，使"能指"与"所指"相呼应，即让物化的产品形态符号与人的认知经验相吻合，隐喻正确的功能信息，促进人类世界的有序发展，是现代设计的一个重要课题。

研究表明，功能信息的符号语言传达应该合理运用人类的普遍经验，才能起到良好的信息传递作用。产品设计与产品机能原理的有机结合是形态研究的中心环节，它直接体现出当代设计的差异化特性。追求商品形态和产品材料、零件使用上的变化，是设计上追求差异化的一条重要途径，在追求个性解放的现代社会，人们的消费生存方式更加多元化，设计思潮也随之走向多样化。设计师正力图创造更为丰富的产品形态来满足消费者的个性化需求，引导消费者正确的视觉认知（图2-17）。

图2-17　信息时代的数字化产品的功能及形态处理需要借助于人类的传统经验，将这些视觉、触觉等认知经验加以符号化的延伸，才能够创造出差异化的优秀产品

综上所述，我们不难看出，优秀的产品形态创造方法必须满足如下诸多因素(图2-18)。

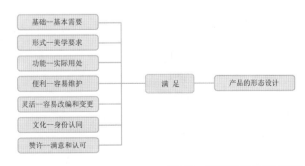

图2-18　产品形态设计的限制因素

2. 形态组构的方法

有研究表明"看"是人类五种感觉中最为重要的感觉，因此，形态与色彩在设计中也就占据着尤为关键的地位。崭新符号的合理创造，依赖于深入观察理解生活与自然形态，进而进行创造性抽象思维的活动。这里需要强调的是，通过对自然的学习、研究、分析进一步升华创造出富有生命力的形态这一过程必须遵循科学的研究方法与程序。对生活的热爱是深入观察自然与生活的必要前提，一个不热爱生活的人，是不可能对身边的万物生灵感兴趣的。但是要创造出富于生命力的形态，还需进一步对观察记录的结果进行深入的分析，找出自然原型的个性特征（这里的自然原型是宏观意义的，既包括自然、生活中的形式，也包括自然界的一切进化运动的真理；既指物理、生物的一般原型知识，也指人类的生理、心理特征……）。分析是为了更好的理解，理解那些制约自然形态的限制条件。只有依此科学的方法从观察现象中不断深入分析研究，找出形态变化的一般规律，设计师才能自如地进行联想、抽象与创造，才能把他们的思维与创造力带入一个"自由王国"（图2-19）。

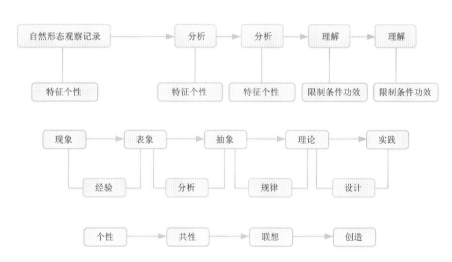

图2-19　设计对自然的学习、研究、分析与创造

根据前面对于符号语义的分析，我们不难看出，在设计实践中，设计师应该尽力发挥自身的观察敏锐性及主观能动性，挖掘那些让人可以下意识地进行操作的形态特征。因为，这些符号系统可以大大减轻使用者记忆与思维的负担，使操作过程简单而直接。

直觉经验与正确操作有着非常密切的关系，例如，摩托车的加油把手在提速加油时，让驾驶者右手向后旋转，这样就与人们对向前提速的直觉经验相违背，在遇到紧急情况时易拿该操作动作达到刹车目的，从而造成诸多车祸。由此可见，符号语言对操作行为的正确引导是至关重要的。正如E.舒尔曼所说的，今日科技的问题，除了科技本身的因素外，更包含了社会学及组织结构上的问题。在科技进步到高效率通讯工具皆可随身携带的今日，发展将人类的需求与能力列入考虑范围内的人性化科技是当前最重要的课题。

从设计形态学角度入手，对人类经验的分析运用包含两方面的内容：一是对

客体形态的直接或间接的模仿。例如，德国著名设计师尤金·科拉尼在研究鲨鱼的生理结构及其运动水阻之后,利用仿生学原理设计出形态酷似鲨鱼的飞机,使人们对该种飞机的安全、速度以及形态的美感都产生了美好的联想和认知。可见,作为基础教育,引导年轻的设计师对自然环境中的一切生物进行观察表达，是一种有效的训练手段。二是对知识体系中概念原理的抽象模拟。埃森大学的学生在分析了传统的滚筒式印刷技术的原理之后,利用人们知识体系的惯性,设计了功能语义明确的静电复印机,使产品形象独特而易于识别。信息时代的汽车驾驶仪表板应该是怎样的？日本多摩美术大学的师生利用多媒体技术,将汽车的转数、速度、排挡等性能指标的变化通过一个交互式的圆球表达出来。随着汽车功率的不断变化, 圆球横轴和纵轴也相应的变化,与人的认知操作行为产生直接的互动。这种模糊的质化设计克服了传统数字圆表识读困难的缺点,让驾驶员的视线能长时间的注视前方路面,同时利用余光了解汽车的行驶状况,避免了由于驾驶员读表时间过长而产生的交通事故。正是由于符号语言的正确应用,人机间的互动式交流更为通畅,传达的可视化信息也更容易理解(图2-20、图2-21)。

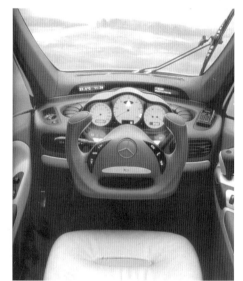

(静电复印机设计，埃森大学)　　　　　　　(SMART微型汽车设计，奔驰公司)

图2-20　利用人类知识经验体系中的联想与移情，可以创造出更加合理且赏心悦目的形态。使我们生活的世界不至于因为技术的泛滥而变得枯燥乏味

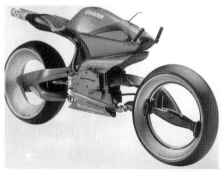
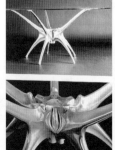
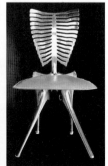

图2-21　对自然生态界的分析研究应该透过现象抓住本质，设计师不仅要看到表象的形态，而且应该了解影响这些形态创造的内在因素。无论是交通工具，还是日用家具的节点设计，都包含了设计师观察理解生活的深厚功力。这其中的形态处理是与功能结构有机联系的

3. 形态处理实例分析

1）抽象形态练习分析

众所周知，构成形态的基本要素是点、线、面和立体。形态是设计对象中最为重要的视觉和触觉因素。形态构成要素的秩序性法则并不仅仅指设计物的外形，更包括其中创造性的机构组织结构，它涉及到设计的目的、功能、构造、材料、工艺等诸多方面，这些具象和抽象的造型要素往往通过形态、尺度、比例、色彩、肌理等外在表现因素体现出来，通过训练有素的设计师的组织创造，呈现给消费者的是各种节奏协调、韵律均衡、肌理明快、比例适度的产品。一般来说，培养良好的形态感知能力与处理评价能力，往往是从抽象形态练习过渡到具象形态训练的。所谓抽象形态练习是指在训练中选择尽可能不带有功能要求的设计对象，使设计师的关注点尽可能集中在形态本身的问题上，诸如不同形态的转折过渡、不同材料的衔接处理、材性的利用、语义的设计等较为纯粹的研究。这其中无外乎要注重几条形式法则。

(1) 形态的调和

格式塔心理学代表人物鲁道夫·阿恩海姆在《艺术与视知觉》一书中指出，"视觉不是对元素的机械复制，而是对意义的整体结构式样的把握。"人类的视觉心理总是倾向于对外界形态的简化认知与张力的识别。工业设计在处理形态问题时，首先应该遵循人类的正确认知经验，创造出在现代生产技术条件下可以批量生产的具有张力特征的形态。形态中"势"的把握与合理利用成为关键，应该力求做到均衡而协调、律动而富有张力，有效地把握好人们的心理认知量。

(2) 比例尺度的协调

对于比例尺度的研究与控制，早在文艺复兴时期就已经成为人们关注的焦点。历史上，人类为了创造和谐永恒的比例关系，作了大量的研究，诸如黄金分割比、整数比、模数尺度等，这其中不难看出，各种学派所共同依据的尺度就是完美协调的人体，设计师在秉承设计应以人为本的理念的同时，不应该拘泥于教条的公式比例推算，而应该脚踏实地的对人体的自然、社会属性与特征加以研究，找到适合于不同设计对象的协调比例尺度关系。

(3) 肌理处理

形态处理与材料的选用、工艺的处理是密不可分的，这就必然带来材料的肌理变化与对它的合理利用问题。研究不同的肌理质感带给人的不同触觉感受与心理反应，将给未来的设计带来意想不到的效果。

(4) 主从关系

任何造型的体量、形态、线型、材质等部件与要素都有主次关系，在实际操作过程中，设计师要学会合理巧妙的根据不同的设计对象，灵活运用诸如组合、堆垛、切割、断裂、阵列等处理手法，突出重点，协调主从(图2-22～图2-25)。

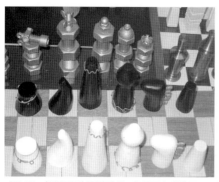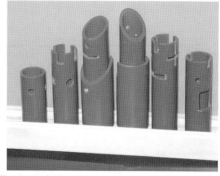

图2-22　根据不同材料的特性，运用语义学的原理设计的几组国际象棋，其抽象的形态特征不仅隐喻了各种棋子的功能，而且方便了加工，突出了材料自身的特性

图2-23　两项习作都是利用材料自身特有的属性进行形态组构的，从中我们不难看出形态的变化直接取决于材料工艺的处理选用

图2-24　巧妙地利用现代技术条件对传统材料进行"反常规"处理，会给人们的审美认知心理带来震撼，同时，设计师也从中发掘出材料中蕴含的鲜为人知的特性，例如金属的柔韧、玻璃的可塑等

图2-25　利用单纯的几何形体研究不同材料的连接组织方式

2）产品设计中功能与形态有机结合的实例分析

由下图可以看出，在实际产品设计中，形态的处理是同产品的功能结构有机统一的，产品的功能结构决定了形态处理的组织框架，反过来，形态处理进一步强化了功能和使用语义，同时会进一步完善优化功能结构。在整体结构组织形式确定之后，设计师更应关注实现功能的关键点——功能面的分析与优化，这也是诸多变体方案产生的襁褓(图2-26～图2-29)。

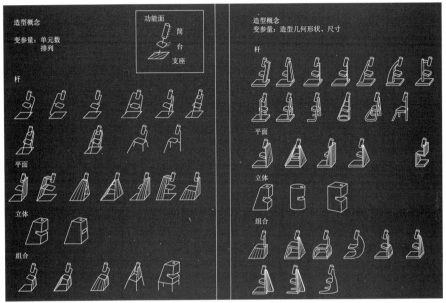

图2-26　造型概念构思图(1)

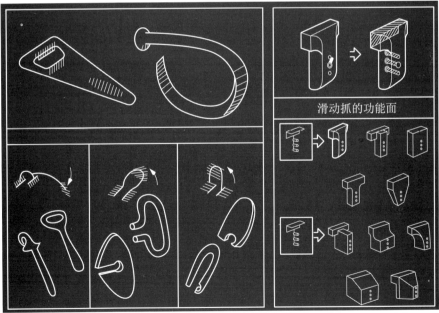

图2-27　造型概念构思图(2)

图2-28 对于水龙头功能的分析,使得设计师能够抓住重点进行形态变化

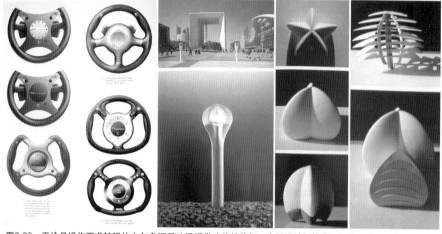

图2-29 无论是操作要求较强的方向盘还是注重观赏功能的路灯,由于设计师较为深入地研究了形态组构的特征要素和功能面,使得出的众多方案显得合理而富于想像力

2.2.3 价值工程的理论与方法

1. 价值工程的基本概念和起源

价值工程是研究产品的功能与它的成本之间相互关系的一门科学,是综合了各种学科知识和管理艺术的一种思想方法和优化技术,它以独特的分析问题和解决问题的思想和方法,用较低的资源消耗来获得优质的产品,并以此来获得最佳的经济效益。

1) 定义

在关于价值工程的国家标准《价值工程的基本术语和一般工作程序》(GB8223-87)中,价值工程是这样来定义的:"价值工程是通过各相关领域的协作,对所研究对象的功能与费用进行系统分析,不断创新,旨在提高研究对象价值的思想方法和管理技术。"

2) 起源

价值工程产生于第二次世界大战期间的美国。在美国通用电气公司工作的工程师麦尔斯(L.D.Miles)发现,当时十分短缺而且价格昂贵的石棉板,其主要作用就是铺在地上,防止给产品喷漆时玷污了地板而引起火灾。为了解决这一问题,他在市场上发现了一种具有防火功能的不燃烧纸,这种纸不仅货源充足,而且价格非常便宜,所以他就用这种纸替代石棉板,有效地解决了物资短缺的问题。在随后的几年中,他通过这种材料替代的方法解决了不少实际生产中的难题,并因此受到通用电器公司的肯定。受公司委托,他又跟几个同事经过几年的研究和实

践,最后总结出了一套科学的价值工程方法,并在1947年以《价值分析》为题在《美国机械师》上公开发表,详细地阐述了价值工程的基本理论和方法。

随着通用电气公司在价值工程应用中所取得的令人瞩目的成就,美国开始在全国推行价值工程,并于1959年成立了一个全国性的学术组织"美国价值工程协会"(SAVE),麦尔斯出任首届主席。自此,价值工程作为一门新兴的学科,逐渐被确立了起来。

2. 价值工程的一般应用方法

1) 技术替代法

技术替代是价值工程应用的常用方法。科学技术的迅速发展,使得人们的生活水平不断提高,物质文化生活得到了极大的丰富,因而人们对产品各方面的要求也越来越高。在实际应用中,广泛采用新技术或者更加优良合理的技术、新工艺和新材料,不仅可以在产品性能、结构或制造工艺上做出较大的突破,还有助于提高产品的功能,降低成本,从而提高产品的价值。

最近几年,许多企业在市场上推出的"健康家电",就是在人们越来越关注自身健康的背景下,采用最新的科研成果,将某些家电产品设计成具有环保、杀菌等有利于人体健康方面的功能。在冰箱行业,家用冰箱不仅能够冷冻、保鲜,还能够除臭、杀菌,从而延长食品的冷藏时间,提高食品的新鲜程度。另外,传统的冰箱都是用氟利昂作为制冷剂的,但是氟利昂对地球大气层中的臭氧层具有致命的破坏作用,所以国际上发达国家已经停止使用氟利昂了,广大发展中国家对它的使用也进行了时间限制,因此,我国许多企业为了与国际接轨,尽早地采用了氟利昂的替代品R-134a这种环保制冷剂,提升自己产品的价值,为产品打入国际市场树立自己的品牌形象奠定了良好的基础。

20世纪70年代,美国的F-14战斗机无论是在性能上还是在技术上,都是非常先进的,但价格却高达4900万美元,并且维修的费用也十分高,另外国会对当时美国的武器费用激增反应强烈,这迫使国防部决定进行新型飞机的研制计划,而且要在研制过程中应用价值工程,以控制成本。结果,后来研制出的新机型F-18除了功能先进外,每架的出厂价格仅为790万美元,比F-14便宜得多!而之所以能够取得如此巨大的经济效益,就是因为采用了众多的新技术,其一便是采用了成本低、性能好、可靠性高的新型喷气发动机替换原来的旧型发动机。这是通过科技进步获得突出经济效益的价值工程应用的典型代表。

2) 功能分析法

功能分析包括两层含义,一是对某个产品的各个功能进行必要性分析;二是对产品中某个部件的具体功能进行必要性和替代性分析。

许多人认为单纯地提高产品的功能,尤其是附加功能会增加产品的价值。其实不尽然,增加功能在一定程度上确实会提高产品的价值,但这不是一成不变的,在超过一定的限度后,增加功能不仅不会提高产品价值,反而会降低产品的价值,所以设计时要对产品的一些功能进行必要性分析,合理搭配产品能够满足用户需求的基本功能,降低用户为多余功能而付出的额外费用,从而真正达到产品增值的目的。另外还要对产品的每个组成部分的功能进行分析,考虑它们功能的必要性。

有分析人员指出，戴尔电脑公司的成功，在很大程度上是因为它正好满足了客户对计算机的一些基本功能要求，它尽量不让客户为那些额外的附加功能付出代价(图2-30)。

图2-30　无论是传统的功能性日用品还是现代的数字化科技产品，都面临着从功能分析角度进行设计的问题
(图片选自Axis杂志)

从一个产品到一个零部件，其道理是基本一样的。每个零部件反映在产品上的功能是否必要，也需要进行分析，因为这些部件的设计都是在以前特定的背景下进行的，随着科学技术的发展、加工工艺的改进，该零部件在产品中的必要性就很有可能会跟着下降。

许多传统的控制机构都是机械式的，如录音机和随身听的按键，以前都是通过灵巧的机械机构实现各种控制操作，使用时噪音很大，并且按起来感觉很吃力，而现在的科学技术可以将这些按键全部电子化，通过电路设计来达到控制机器运转的目的，省去了许多机械结构，同时也可以将产品做得非常小。

二极管在电子电路中是缺一不可的，它在各种电器电路中发挥着非常重要的作用。但早期的二极管是电子式的，体积非常庞大，以前的许多电器都是电子二极管的天下。后来人们发现晶体硅具有良好的单向导电性，因此体积小得多、性能一样的晶体二极管诞生了，并很快代替了电子二极管在电子电路中的作用，使得许多电器向着小型化的方向发展，如人们常见的晶体管收音机都可以放进口袋里，这在以前是不可想像的。

3) 结构分析法

产品的结构设计是否合理，在很大程度上决定了产品的质量、功能，以及它的生产制造工艺和成本。运用结构分析法，可以找出产品结构设计上的缺陷和不足，降低产品结构的复杂程度、不合理性以及加工的难易程度等，进而可以将其改造成更加合理、有效、便于制造的部件结构。结构分析法在旧产品的改进设计上，常常会发挥举足轻重的作用，若在产品设计之初便用结构分析法来指导设计，那么不仅会大大降低生产制造成本，还会大幅地提高产品开发的成功率，加快产品的生产装配速度，从而提高产品质量和生产效益。

许多产品在螺钉紧固部分的设计上,常常只会按照结构的性质特点来设计并选用螺钉,但这样往往会导致零件安装时要用到不同型号的螺钉,从而增加了装配或拆卸维修的复杂程度和所需要的时间。因此在紧固部分的结构设计上,要尽量使用结构分析法,设计选用同一型号的螺钉。这种看似很简单的设计改变,在单个的产品设计中可能显不出什么优势,甚至有可能增加产品的复杂程度,但在大批量生产的过程中,它的优点便是显而易见的了,由它带来的经济效益也是非常可观的。

从一个大的产品系统来说,可以通过更换零部件、改变部件序列、调整产品的结构或者是改变零部件的因果关系等方式,使产品内部各部件以全新的形式组合来达到更好的功能效果。

前苏联的米格-25战斗机功能非常先进,具有速度快、爬升能力强、转弯迅速等特点,但对它的设计制造当时并没有采用什么先进的新技术,而完全是对米格-23的结构和技术进行重新组合的结果。

4) 材料替代法

材料替代是产品设计开发过程中常见的一种方法,也是应用最为广泛的一种方法。尤其在产品的外观设计当中,尝试应用不同的材料,赋予产品截然不同的外在品质,常常会收到意想不到的效果。

著名的苹果电脑公司推出的G4系列电脑,外壳采用了美国通用公司研制的透明塑料材质,配合亲和力很强的外观造型设计,一上市便给人以耳目一新的感觉,大大提升了苹果电脑的价值,在市场上引起了轰动的效应,从而使得许多公司群起而效仿之。可见新材料的巧妙运用,不仅不会像有些人认为的那样提高产品的相对成本,反而会大幅度地提高产品价值,增长企业的经济效益(图2-31)。

图2-31　从价值工程角度出发分析和设计产品的材料,可以得到意想不到的效果
(图片选自Smart Design杂志)

现在许多企业和研究机构都在投入大量的人力物力来研究开发新材料,尤其是纳米材料的研究备受瞩目,这种新材料以其众多独特的特点,必将会渗入到人们生活的方方面面,如果在不久的将来形成产业化,它也必将会给人们的生活带来革命性的变化。

不光是对新材料的应用，对原有旧材料的合理运用，也同样会给企业带来可观的经济效益，最有说服力的案例便是前面说的著名的"石棉板"事件，这也是导致价值工程这一理论形成的直接原因。

现在的许多设计也受这一思想方法的影响，运用材料替代法，很好地解决了许多实际问题，尤其是在不发达国家，用廉价材料替代昂贵的短缺材料，可以给国家和企业节约大量资金。如玻璃钢这种材料，具有价格便宜、不易腐烂、强度大和容易制成不规则造型的产品等特点，兼具钢材和塑料的优点，使其在很多地方替代了钢材和塑料，在人们的生产生活当中发挥着巨大的作用。很多公共设施，如电话亭、露天健身器材、公园的休息座椅等大多都采用这种材料，以抵抗外部恶劣的环境条件，从而为人们的生活提供了很大的方便。

5) 标准化、模块化设计法

通过标准化、模块化设计，可以使不同的产品选用同一零部件，降低同一功能部件重复设计生产的可能性，节约成本和有限的物质资源，提高社会生产效率。在产品的设计过程中，选用标准部件或者现有的部件，无疑会省掉这部分零件的制造成本，减少企业的开支；同样，模块化设计也会达到同样的目的。所谓模块化，就是把某些能达到某种特定功能的零部件集成到一个组件上，成为一个通用的不可分割的模块整体。如汽车的发动机总成、转向系统总成、变速箱总成等，还有最典型的模块是电子组件，例如，计算机上用的各种集成电路板等。有了这些模块，计算机生产厂家可以选用不同厂家的不同型号的功能模块，包括主板、显卡、声卡、CPU等组成一个全新的产品，并可以形成系列化，而不必由自己将每个产品的每个部件都重新设计生产。

在现在市场竞争异常激烈、消费者的消费需求各不相同的情况下，企业就必须考虑到产品系列化的问题，以扩大企业产品在市场上所占的份额，而标准化、模块化设计是最能节约成本和迅速提高企业市场反应速度的有力措施。

6) 工作原理替代法

现在，人类社会已经进入高度发达的数字化时代，许多产品的工作原理和工作方式都可以用数字化方式来实现，从而提高产品的功能、质量和精确程度。早在上个世纪后期，人们便用这种方法发明了许多价廉物美的产品，机械式钟表曾经在人们的计时工具中长期占主导地位，但是表芯的机械结构非常复杂，制造机械表需要熟练的技术和先进的加工工艺，而且机械表有时在时间上误差大、维修不方便、价格昂贵等缺点。后来，人们发现通过电子手段也可以达到准确计时的目的，用电子技术制成的电子钟表不但轻便、走时准确，而且物美价廉，投入市场后深受人们的喜爱。石英表也是通过替代机械原理而达到准确计时目的的另一种方式，无论是电子表还是石英表，其工作原理都发生了革命性的变化，而且结构简单，便于生产，给人们的生活带来了更大的方便。

3. 价值工程的一般工作程序和步骤

价值工程是为了达到某种特定的目标，通过功能和成本分析，利用创新手法来提高产品价值的有目的有组织的活动，所以，必须要有一个科学的工作程序，以便对价值工程的相关工作进行展开和管理。

一般来说，运用价值工程要经过四个阶段，分12个步骤进行，如表2-1所示。

表2-1

阶段	工作步骤	说　明
准备阶段	1.对象选择 2.信息收集	1.确定价值工程的对象，并明确目标和限制条件 2.收集与对象有关的资料
分析阶段	3.功能定义 4.功能整理 5.功能计量 6.功能价值评价	3.它的功能是什么 4.它的地位如何 5.它的功能是多少 6.它的成本是多少 7.它的价值是多少
创新阶段	7.方案创新 8.概略评价 9.方案具体化和试验研究 10.详细评价	8.有哪些方法能实现该功能 9.新方案的成本是多少 10.新方案能满足要求吗？
实施阶段	11.方案实施 12.成本总评	

此处要对工作程序作几点说明。

1) 对象选择

随着价值工程理论的不断完善和发展，它的应用也变得越来越广泛，不仅被大量应用于第一、第二产业，而且还有向第三产业——服务行业发展的趋势，无论是"硬件"还是"软件"，都可以在一定程度上应用价值工程的原理和思想来进行分析和改进。

在产品设计过程中，价值工程的对象主要是生产工艺、产品材料、结构、外观、标准化模块化以及管理等方面。从理论上讲，任何产品的这几方面都可以作为价值工程展开的对象，但在实际的操作中，有些方面限于企业的能力、资金以及其他相关的因素等，并不能全都进行，因此，只能从中选择一个或几个对象来进行。具体选择哪几个，这要根据企业的实际情况及其经营目标来作出决定，否则，如果只是盲目地、机械地决定价值工程的对象，而不考虑实际情况和企业的承受能力便做出决定，那么只可能会降低价值工程的成功率，甚至会给企业的经营和生产带来困难。

产品价值工程的对象选择，一般可按操作性的难易程度由如下顺序来考虑：

材质—标准化与模块化—结构—形状—工艺—管理

其中各个环节的顺序是可以变动的，并非是一成不变的，它只是一个比较通用的考虑过程，具体的要根据不同的产品和企业目标来进行决策。

2) 信息收集

要顺利地开展价值工程，没有足量的正确信息是不行的，对象的选择、功能的分析以及方案创新和评价等都离不开信息资料的支持，没有足够的信息和资料，

就缺少说服力，开展价值工程就成为一句空话。信息的收集并不是漫无边际地进行，而是要有针对性、有目的性地去搜集、整理并加以分析，以得出富有建设性的结论。

一般所要收集的信息包含以下内容。

(1) 对象信息。

包括现有产品的功能、材料、结构、生产工艺等相关内容。

(2) 技术信息。

对产品的改进相关的主要技术信息以及最新的技术动态和科研成果等，包括新材料、新结构方式以及新工艺等。技术信息相对来说应该是信息收集的主要内容。

(3) 企业状况。

正确地了解企业的经营生产状况、企业经营理念、方针、战略以及设计和生产能力等。掌握了这些情况，才能用其来对价值工程工作进行指导，这也是顺利进行价值工程的有力保障。

(4) 其他相关信息。

包括国际环境和局势、国家有关该行业方面的政策、法律、法规以及会影响企业决策和经营的一切相关信息等。

3) 功能价值分析

我们应当清楚，消费者购买产品的目的不是产品本身，而是产品所具有的功能，无论是使用功能还是其他相关的辅助功能，产品只是这些功能的物质载体。不同的产品和部件，所具有的功能也是各不相同，数量也是多少不一，但无论多少功能，它都有主要功能和次要功能之分。例如手表的主要功能是显示时间，其外观的装饰性、日期提示等均为次要功能；电视机的主要功能是播放电视信号，而增加的VCD功能则是它的辅助功能；洗衣机的主要功能是洗衣服，而甩干、杀菌等都是它的次要功能，虽然这些功能在很多情况下都是必要的。

产品的主要功能和次要功能并非是一成不变，在一定的条件下，它们是可以互相转换的，也就是说主要功能会变成次要功能，而原来的次要功能则成为新条件下的主要功能。再以手表为例，在很长的时期内，毫无疑问它的主要功能是显示时间，但是随着时间的推移，现在它在许多人的身上却变成了一种装饰品，是某种身份、品位和时尚的象征，在这里，它的欣赏功能超过了它的使用功能，其显示时间的功能显得一点都不重要，而其造型与外在的品质则上升为第一位。

确定了产品的主要功能和次要功能，就可以对其进行定性分析了，每一项功能在产品中是不是都是必须的，以及它能给产品带来的价值等，这都是价值工程展开过程中需要首先弄清楚的。

另外，对产品功能进行分析时，还必须要明确用户的需求本质是什么。任何产品都是根据用户对功能的需求来设计的，所以，通过价值工程手段对产品的功能实质实行进一步的分析、确认，有利于用更低的成本来实现其原有功能。

4) 方案创新

实施价值工程的目的就是为了提高产品的价值，给企业带来可观的经济效益，而要提高产品价值，则必须通过方案的创新来实现。在价值工程的活动过程中，

方案创新是解决问题、提高价值的决定性因素，它的成功与否、创新的程度大小，都直接关系到价值工程工作的成败。

方案的创新，可以利用价值工程的一些方法来进行分析和研究，也可以使用传统的一些方法来进行，如"头脑风暴"法等不一而足，可以根据不同的情况选用不同的方法，但所要达到的目标都是一致的。

不管怎样，价值工程的工作人员要针对价值工程的对象和所期望达到的目标，灵活运用创新性思维的一般规律和方法，通过富有创意的方案，来达到提高产品价值的目的。

5) 方案评价

方案的评价是个复杂的过程，各种创新性方案，都是要经过不断地评审、筛选和深化等过程的，并且在评价过程中，要将内容类似的方案加以合并、整理，而对模糊不清的方案内容进行具体化，对于那些有争议的方案，则尽可能地不要急于下结论，或者可以汲取其中的优点，与其他方案进行融合。

方案评价主要包括以下内容。

(1) 技术指数。

指方案在技术上的现实操作性、可实施性。再好的方案，如果不能进行实际操作、不能实施，那么它也是不可取的，至少不是最好的方案。

(2) 经济指数。

主要是对方案的成本进行估算和评价。如果方案的实施所需要的投入过大，那么就会给企业带来一定的风险，但只要能降低产品成本，提高其价值，达到企业所希望的目标，那么方案还是可以被接受的。

(3) 社会指数。

主要是考虑方案的实施对社会带来的影响，给企业的社会形象、社会知名度等各方面带来的影响，以及方案的实施是否符合国家利益，符合国家的相关政策、法律和法规等。

(4) 环境指数。

主要考虑方案的实施对环境的各种影响，是否带来环境污染等复杂问题。

最后，要对各项指数进行综合评价，以确定最终的取舍，并确保方案实施内容的各方面都能达到相关的要求和目标。

2.2.4 人机工程理论与方法

1. 概述

人机工程是研究人、机器以及工作环境之间相互影响、相互协调的科学，涉及到人的生理、心理以及工程学、力学、解剖学和美学等各方面的因素。它在工业设计中的应用，直接关系到产品设计的成功与失败，并最终关系到人机对话的协调性和高效性，影响整个社会的生产效率。正确地运用人机工程学的理论和方法为我们的设计作指导，必定会大大地提高产品的设计质量和成功率，为企业的发展提供有力的保障，这在当今以"以人为本"作为生活理念的社会，显得异常重要。

1) 人机工程学的命名和定义

(1) 命名

人机工程学是20世纪40年代后期发展起来的边缘学科，它综合了多种学科的相关理论和方法，打破了各学科之间的界限，因此也就具有各学科的特点和优点，并且每个国家根据自己的国情，对它研究的侧重点也不同，从而也就导致各国对它描述的不一致性。

不同的国家，对人机工程学的命名是不同的，就是在同一个国家，也常有不同的叫法。如美国称之为"Human Engineering"（人类工程学）也叫"Human Factors Engineering"（人因工程学）；欧洲国家多称为"Ergonomics"（人类工效学）；前苏联称为"工程心理学"；而在日本，则称为"人间工学"。

我国人机工程学的研究起步较晚，因此叫法上也没有完全统一，像"人体工效学"、"人—机—环境系统工程"、"人类工程学"、"管理工效学"等不一而足。在我国由于该领域的研究范围主要集中于人和机器的相互关系上，以及现在的人—机—环境（我们可以把环境看作一个大的机器）之间的关系上，在这里就统一称之为人机工程学，而且该叫法现在已被广大的设计师和从业人员所接受，不会出现什么分歧和误解。

(2) 定义

既然人机工程学的命名没有统一，那么它也肯定不会有个固定的定义。

美国人机工程学专家W.B.伍德森对人机工程学的定义为：人机工程学研究的是人与机器相互关系的合理方案，亦即对人的知觉显示、操纵控制、人机系统的设计及其布置和作业系统的组合等进行有效的研究，其目的在于获得最高的效率和作业时感到安全和舒适。

国际人类工效学会（International Ergonomics Association，简称为IEA）认为人机工程学是研究人在某种工作环境中的解剖学、生理学和心理学等方面的各种因素；研究人和机器及环境的相互作用；研究在工作中、家庭生活中和休假时怎样统一考虑工作效率、人的健康、安全和舒适等问题的学科。

我国1979年版的《辞海》中则是如下定义的：

"人机工程学是一门新兴的边缘学科。它是运用人体测量学、生理学、心理学和生物力学以及工程学等学科的研究方法和手段，综合地进行人体结构、功能、心理以及力学等问题研究的学科。"

随着该学科的不断发展和完善，以及人们对它研究、认识的不断深入，相信最终会有一个比较完整、确切的定义。但无论怎样，现在人机工程学的研究范围、内容和方法，都已被广泛地接受和理解。

2) 学科的起源和发展

人机工程学最初起源于英国，并且世界上最早的"工效学研究会"也是于1949年在英国创立，但人机工程学的最终形成和发展，则是在美国完成的，经过了"以机械为中心"到"以人为中心"的根本转变。

在19世纪末，20世纪初，美国学者F.W.泰勒（Frederick.W.Taylor）在伯利恒钢铁公司，通过一系列的实验和研究，利用全新的管理方法和理论，制订出了一

套效率非常高的操作方法，以满足当时资本家对提高生产效率的要求。他研究过一些不合理的动作容易引起人们的疲劳以及在工作过程中，动作的时间、流程及方法等涉及到人与机器、人与环境等一系列的问题，为后来的人机工程学的发展奠定了坚定的基础。后来，以动作研究闻名于世的吉尔布雷斯夫妇（F.B.Gilbreth & L.M.Gilbreth）通过高速摄像技术，对工人的操作动作进行记录和研究，并在此基础上，简化工人的操作动作，以提高工作效率。在此后的一段时期，许多学者都尝试着将心理学应用于工业生产，并与泰勒的科学管理结合起来，以适应于当时的机器设备。所以，在这一阶段，人机关系的特点是机器为中心，人适应于机器。

第二次世界大战期间，是人机工程学真正形成和发展的阶段。战争的需要带动了军事工业的发展，从而也带动了人机工程学的研究和应用，使得许多武器装备的研究不得不向着"人的因素"发展，而在此之前的武器装备，则纯粹以技术为中心，设计之初，并没有考虑到使用者这一因素，这就容易造成操作失误，事故频聚，并且还要投入大量的时间和精力进行人员培训，造成人力、物力的巨大浪费。这时，人们通过分析研究，逐渐认识到，在人和机器的关系中，人的因素是非常重要的，所设计的武器装备，只有符合使用者的生理、心理、使用环境等各方面的因素，才会降低操作中的失误率，并尽可能地发挥武器的高效性，最终在战争中占有优势。这种情况下，武器设计工程师不光要懂得工程技术知识，还要具备解剖学、生物学、心理学等各种学科的综合知识，从而使得人机工程学向着综合性的学科发展。

1949年，英国成立了世界上第一个人机工程学科研究小组，并于第二年通过了人类工程学（Ergonomics）这一名称，从而使本学科正式作为一门独立的科学展现在世人面前。

"二战"结束到现在，是人机工程学的不断发展和完善的阶段，战争的结束，使得该学科的研究从军事工业转为民用工业，并被广泛地应用到人们的日常生活中，如建筑、环境设施、机械设备、生活用品、消费电子和娱乐用品等。而在理论研究方面，也提出了更高标准的有关心理学、生理学等方面的课题，如太空环境系统、外太空环境下的人机关系、计算机应用中的人机界面、信息社会中的信息交流问题等。这都对传统的人机工程学理论和方法提出了严峻的挑战，同时也为人机工程学的发展和完善提供了有利的素材。

20世纪后半叶，经济上突飞猛进的日本在该方面的研究成绩斐然，并且在实际的设计应用中，取得了举世瞩目的成果。

目前，人机工程学正向着把人—机—环境作为一个系统整体来进行研究的方向发展，使得人、机器以及周围环境系统协调一致，从而达到机人合一，提高工作效率，使人们在工作的过程中感到非常舒适。随着我国经济的发展和改革开放步伐的加大，以及加入WTO这一契机，我国的人机工程学研究与国际上的交流必会增多，这无疑会大大地提高我们对该学科的研究和实际应用水平。

2. 人机工程学的研究内容

前面说到人机工程向着把人—机—环境作为一个系统来进行研究，那么人机

工程学的研究内容也就无非是人和机器、环境之间的相互作用和相互关系。这里，人的因素是最重要的，是人机工程学的最基本出发点和立足点，离开这一因素，那么人机工程学的研究也就失去了意义，机器和工作环境都是为人服务的，都是人们为达到某种目的而采取的手段，所以，我们根据这一思想将人机工程学的研究内容分为三个方面：人的生理和心理特性、人与机器的关系以及环境系统总体设计。

1) 人的生理和心理特性

既然人是人机工程学研究的最重要因素，那么就首先要了解人体最基本的一些生理特点和参数。人和其它动物一样，生活在地球上，必然受到许多自然条件的制约，需要饮食、喝水、呼吸氧气并且需要休息，对所生活的环境也有温度、湿度、气压、光亮、噪音以及电磁波辐射等方面的要求，而机器则没有这么多限制，但在工程设计中，却不能不考虑所有的这些因素。

(1) 人的感觉、知觉

① 感觉

感觉是人脑对直接作用于感觉器官的客观事物个别属性的反映。人们对事物的认识都是从感觉开始的：人的感觉器官受到刺激，并将这种刺激转化为神经冲动传输给大脑，便产生了感觉。

感觉包括视觉、听觉、嗅觉、本体感觉、化学感觉和皮肤感觉。主要的感觉器官是眼、耳、鼻、舌和皮肤，每种器官都有自己适宜的刺激形式。各主要感觉器官的适宜刺激及识别特征如表2-2所示。

表2-2 适宜刺激和识别特征

感觉类型	感觉器官	适宜刺激	刺激源	识别外界的特征
视觉	眼	一定频率范围的电磁波	外部	形状、大小、位置、色彩、明暗、运动
听觉	耳	一定频率范围的声波	外部	声音的强弱和高低，声源的方向和位置
嗅觉	鼻	挥发和飞散的物质	外部	辣气、香气、臭气等
味觉	舌	被唾液溶解的物质	接触表面	酸、甜、苦、辣、咸等
皮肤感觉	皮肤及皮下组织	物理和化学物质对皮肤的作用	直接、间接接触	触压觉、温度觉、痛觉等
深部感觉	肌体神经和关节	物质对肌体的作用	外部和内部	撞击、重力、姿势等
平衡感觉	半规管	运动和位置变化	内部和外部	旋转运动、直线运动、摆动等

感觉的一个很明显的特征就是适应。在同一刺激的持续作用下，人的感觉会逐渐减小甚至消失，这种现象在生理学上称为"适应"。人们所说的"入芝兰之室，久而不闻其香"；"入鲍鱼之肆，久而不闻其臭"，讲的就是这个道理。不同的感觉，适应的程度也不同，有的适应得快，有的很慢，如听觉适应为15分，味觉适应约为30秒，轻触觉适应约为2秒。

② 知觉

客观事物的各种属性分别作用于人的不同感觉器官，引起人的各种不同感觉，经大脑皮质联合区对来自不同感官的各种信息进行综合加工，于是在人的大脑中就产生了对客观事物的各种属性、各个部分及其相互关系的综合整体的映像，这便是知觉。

知觉总是把对象的各个属性和部分作为一个整体来反映的，人们在对客观事物的认识过程中，也常常是知觉的总体作用，很少是单个感觉的作用。

知觉的特点：

a. 靠近因素

如图2-32所示的两组点，大小和数量均一样，但给人的整体感觉是不一样的，感觉左边的是按行排列，而右边的是按列排列，这是因为不同距离的点造成的。

b. 近似

如果将图2-32中左边的两列点换成小框，那么虽然距离没有改变，但是原先按行排列的感觉没有了，而变成按列排列，人的知觉是将近似的对象归为一类（图2-33）。

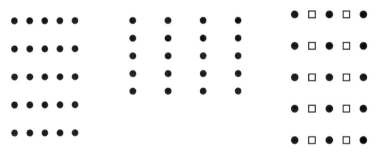

图3-32　不同距离产生的效果　　　　图3-33　近似

c. 封闭图形

如下图2-34中a所示的左边六条等距离的直线，如果将其相邻的两条封闭，形成三个矩形，如图中b所示，那么人在认知上则会认为是三条线。

d. 连续

图2-35a所示的图形，由于受连续因素的影响，人在知觉上会认为是b所示的两条连续曲线，而不会认为是c所示的两条折线。

e. 简洁

对视觉对象，一般会将复杂的图形简单化，如图2-36所示的图形，人眼会将

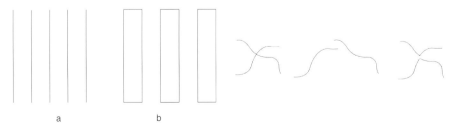

图3-34　封闭图形　　　　　　　　　图3-35　连续

图3-36 简洁

图3-37 上下文

其看成是两个方框,而不是八个三角形。

f. 上下文

根据上下文的不同,或者图形所处的环境和背景不同,其含义也会有所不同。如手写体符号B在A、B、C的语义环境中会被认成是字母B,而在数字环境中,则被认为成数字13(图2-37)。

g. 图案和背景

相同的图案元素在不同的背景下,会有不同的知觉效果,而且在知觉上,图案的主体会有所改变(图2-38)。

图3-38 图案在不同背景下的效果

h. 运动

如果视觉对象中的某些元素具有动感,如现在的网页设计或霓虹灯设计,那么这些运动元素组成的图案在人的知觉上具有优先性。

(2) 人的视觉

人的所有感觉中,视觉是最重要的。人大约有80%～90%的信息知识是通过视觉接受的,所以视觉在人类认识和改造自然的过程中,起着举足轻重的作用。

视觉的适宜刺激是光,也就是一定波长范围内的电磁波。正常情况下,人的眼睛所能感受到的光线的波长范围为:380×10^{-9}m～780×10^{-9}m,波长短的一端为紫色,长的一端为红色,中间的则为蓝、绿、黄等常见颜色的光。超出这个范围的,人肉眼感受不到的相对应的则分别为紫外线和红外线。

① 视野

在人机工程设计中,视野是个非常重要的考虑因素,一般用角度表示。所谓视野,就是人的头部和眼睛都不动时所能感受到的光的刺激的空间范围,超出这

部分范围，人眼便不能感受到。

在竖直面内，人的最大视野为150°，固定视野为115°，有效视野为60°，即水平视线以上25°，以下35°；在水平面内，最大视野为190°，固定视野为180°，有效视野为70°，中心线左右各35°。围绕视野中心水平8°、竖直6°范围的椭圆形区域称为中央视野，落在该区域的对象也能看得最清楚，离该区域越远，分辨能力越低。（图2-39）。人的眼睛对不同的颜色的刺激敏感度也不同，所以对不同的颜色也有不同的视野。对白色的刺激敏感度最高，所以白色的视野最大，然后是黄、蓝、红、绿依次递减。（图2-40）

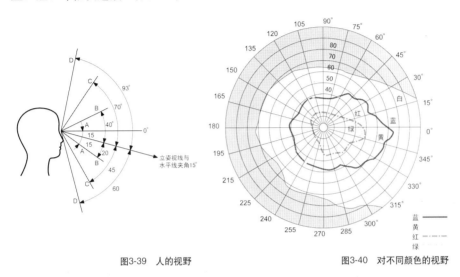

图3-39　人的视野　　　　　　　　　　　图3-40　对不同颜色的视野

② 视角

被看物体的上下两点光线投入眼球时的交角，叫做视角。视角的大小与被看物体的大小和观察距离有关系。它与被看物体的大小成正比，与观察距离成反比，也就是说，物体越大，视角越大，观察的距离越远，视角就会相应地越小。在同样的条件下，视角越大，眼睛的辨别能力也就越大；视角越小，辨别能力越小，眼睛越容易疲劳。

③ 视力

视力又称视敏度或视锐度，指眼睛辨别物体的能力，通常用被辨别物体最小间距所对应的视角倒数表示。在相同的条件下，能分辨物体的细节的视角越小，视敏度越高，视力也就越好。视力与人的年龄、光照亮度及物体的运动有关系。一般年轻人的视力较年龄大的人的视力要好。光线的强弱对视力的影响也很明显：在较低的照明条件下，只要有较小的照明度提高，就能引起视力的较大提高。另外，物体的运动与否、运动的快慢也都影响人的视敏度：运动时的视敏度比不运动的情况下低，运动快时视敏度比运动慢的情况下低。

所看对象与背景的对比度也是影响视力的重要因素。对比度高的对象比对比度低的对象容易辨别。

根据视觉的这些特性，我们就可以在一些对视觉方面有特殊要求的标志、广告字体的大小进行设计，比如字体的大小。大的字好辨别，但太大了又会增加人眼的扫描时间，影响人的阅读，太小则不易辨认。因此，确定大小合适的字体是

非常必要的，字母的大小跟观察的距离、照明以及这些字母符号的重要性有关系。有人则根据这些因素提出了字母尺寸的计算关系式：

$$H = 0.0022D + K1 + K2$$

式中的单位为英寸；H为字母高度；D为视距；K1为照明与视觉条件的校正系数，当照明条件较好，阅读条件较好时取0.060，较差时取0.16，在照明很低阅读条件又差时取0.26；K2为重要性校正系数，当字母的阅读重要性大时取0.075，不重要时取0。

④ 视觉的反应时间和视觉暂留

一个视觉刺激物体对人眼的刺激，必须经过一段时间才能使人产生"视觉"，尽管这时间很短。因为这个过程包括眼球的自动调节、视觉细胞对刺激的反应和产生相应的信息、视觉信息在视神经中的传播以及大脑对这些信息的处理等。

眼睛对光线的变化或快或慢都有个相应的变化过程，这种现象叫适应。从亮处进入暗处时，人眼会感到特别暗，但随着时间的推移，人眼会慢慢看清原来看不太清的东西。这种由亮处进入暗处慢慢适应的过程，叫暗适应。相反的，由暗处进入亮处慢慢适应的过程叫明适应。完全的暗适应过程大约需要30分钟或更长的时间；而明适应的时间则相对很短，大约只需要90秒钟。

视觉刺激物从人的视野中消失的时候，它对人眼的刺激并不会马上从视神经中消失，这种现象叫视觉暂留。电影、电视就是根据人眼的这个特点，将一幅幅的静止画面组成连续的精彩镜头。放映机以15幅每秒的速度将胶片上的画面投在银幕上，人眼在观看的时候，前一幅画面还留在视网膜上，而后一幅又出现了，所以，人眼感觉起来就是连续的活动画面。电视也是根据类似的原理，用电子枪将画面以一定的速率扫描在荧光屏上的。

(3) 人的听觉

听觉是人获得外界信息的另一重要途径。相对视觉来说，听觉具有流动性。声音在给耳朵一定的刺激后就没有了，因而时间很短。

听觉的适宜刺激是一定频率的声波，一般为20~20,000Hz的声波，才能引起人的听觉。可以听见的声音，除了取决于其频率外，还要取决于声音的强度。在物理学上，声音的强度一般用声能密度焦耳/米3或声压帕斯卡表示，但在现实生活中，这些单位使用起来很不方便，所以人们就常常采用它们经过换算的单位分贝（db）来表示。

一些常见环境中的声音强度（db）如表2-3所示

表2-3 常见环境中的声音强度

场　　所	强度	场　　所	强度
播音室	20	地铁	100
安静的办公室	40	铆钉工厂	110
安稳的汽车	50	雷鸣	120
平常的交谈	60	令耳朵感到刺痛的声音	130
繁忙交通	80	喷气式飞机	150

人耳对声音强度的感受能力有一定的限度，如在理想的条件下，人耳对1000Hz纯音的最小值为0.000 02帕斯卡，最大值为20帕斯卡，当声音小于最小值时，人耳就感受不到，而如果声音大于最大值时，耳朵就会感到疼痛，甚至受到伤害。但这两个值并不是一成不变的，当声音的频率变化时，这两个值也会跟着改变。

听觉的空间性

我们在听到某个声音时，不光能辨别它的大小和方向，而且还能判断出声源的距离。这主要是因为来自不同方向的声源与左右耳的距离存在差异，这是因为声音到达左右耳的时间不同引起的，这就是所谓的"双耳效应"或者是"立体声效应"。

与视觉特性不同，声音具有迫使人们去听的特性，它不受光线、空间和地理位置的影响，只要能传到耳朵里，人们无论处于什么工作状态，都能不经意地接受到声音信息。而且声音具有穿透烟雾、墙壁和绕过障碍物的特点，所以，它的传递受到的限制很小，很适合用于一些报警信号，如救护车和救火车的警报声、警笛、控制台的嗡鸣声、电话铃声等。人们听到不同的声音信号，便可判断出声音所赋予的含义。

声音信号的设计应用随处可见。微软公司的Windows操作系统就大量地使用了声音设计，不同的声音提示不同的操作，如打开文件夹、菜单、出错、进入系统、清空回收站等均用不同的声音提示，并且用户可以自己设置所喜欢的声音。

(4) 人体各部分的测量参数（运动系统）(图2-41)

在实际的工作过程中，人所要面对的主要是各种各样的产品，并通过这些产品来达到自己的工作目标。所以人与机器之间就发生一定的交互作用，而人机交

图2-41　人与机器的关系(1)

图2-41　人与机器的关系(2)

互界面则成为人和机器之间的联系纽带。通过一定的人机界面，人和机器才能实现沟通和对话，所以人机界面是人和机器交互的最主要环节。

① 数字、符号

在显示界面中，数字符号是常见的信息传递方式，也是使用非常广泛的方法之一。在家用电器、电子消费品、机床控制台等都有广泛的使用。我们常见的电子数字显示器有液晶显示（LCD）和发光二极管显示（LED）两种。液晶显示需要有良好的外部环境照明才能看清楚，在黑暗处需要另加光照才行，所以一般被用于照明条件比较好或者是显示的内容不太重要的情况下，如电子手表、数字式万用表以及电子产品的显示指示等。发光二极管则因为其本身发光，所以不需要环境照明，在黑暗的地方也能看见，所以常用于条件相对较差的环境中，如交通路口的时间指示器、机床设备的控制台等。

电子式显示的数字一般由七段直线段构成，技术原理非常简单，它能很方便地与计算机或各种简易控制设备相连，成本低廉，可广泛应用于许多场合，但缺点是容易误读，尤其是当需要快速阅读时，仔细辨认的时间要加长。

与数字一样，在人机界面中，图形符号也是传达信息的一种重要手段。它是对客体也就是表达内容的高度概括和抽象处理后形成的简易图形。一般情况下，它与客体之间都存在着某种联系，或相似或相关。简洁、生动、易识别的符号设计可以使人快速地获取所需要的信息，并且能够减少失误、提高工作效率。所以符号在设计中的应用也变得越来越广泛，并且显得也越来越重要，它的设计直接关系到人机界面设计的成败。

符号不仅在产品中应用广泛，而且随着计算机的发展和普及，它在计算机界面中更是得到了广泛的应用。如我们所熟悉的Photoshop，其工具图标的设计就非

常形象；还有Solidworks，用户在看到工具图标的时候，就基本能知道该工具的用途甚至是如何使用。

以下为符号设计的一般规律。

a. 形象性

虽然不是所有的符号都需要非常形象，但形象化的符号会使人们便于认读、避免歧义，而且形象化的符号可以被不同国籍和文化背景的人看懂，不受文化水平和地域的限制等，所以容易普及。

b. 简洁性、概括性

简洁和概括是符号设计的重要特点。它因为需要被应用于不同场合，所以应该能尽可能地被任意放大或缩小，而不丧失其认读性，这就要求其必须简洁和概括。而且简洁、概括的符号方便人们获取信息。但这种简洁是有一定限度的，有些过于简化的符号，有时会使人产生歧义或误解，不利于人们获取所需要的信息。

c. 易理解性

符号设计的目的是为了传达某种信息。要达到这个目的，它就必须使人们能很容易地、快速地获取它所要表达的信息，所以，易理解性是符号设计成败的关键。如当人们在看到一个电话听筒的符号时，就会自然而然地想到电话，而不会误解为其他物体。

d. 整体性

每个符号都应该是一个统一的整体，无论它是由单个元素还是由多个元素构成，都应该给人一个整体的印象，而不应当过于分散、零碎。符号之间要有比较肯定的界限，而且如没有特别的设计需要，在同一界面中的各个

图2-42 不同大小的箭头含义不同

符号应做到在视觉上大小一致，这样人们会将每个单元区域内的元素看作一个符号，而不至于产生混淆。如表示左右转向的两个箭头，如果单独看，人们会认为是两个符号，而若将其跟其它符号放在一起，那么大小不同的箭头就有了不同的表示含义（图2-42）。

e. 标准性

对于一些常用的、大家都已经习惯了的或者是标准化了的标志、符号，在设计的时候应该使用这些人们熟悉的形象，而不应当自创一个全新的符号标志。尤其是对于交通、安全、生产等方面的专用标志符号，在使用的时候绝不允许随意改动。对于未经制订标准的，但已经被广泛使用的符号，应尽量采用现有的形式。

如在电路设计中，各种电子元件都有一个统一的标准符号来表示，并且在国际上都是通用的。不同国籍和不同语言的工程师都能通过这些符号来了解电路的设计，而工人也可以利用这些符号来进行电路装配和维修。

② 指示、显示设计

在现代的机器设备中，仪表、指示器的应用十分广泛，其设计在生产应用当中也显得非常重要。优良的指示、显示设计，可以减少操作人员的失误，避免损失和危险事故的发生，并使工作人员能够正确地作出判断，进而采取适当的行动。一般情况下，指示、显示器的设计应考虑或遵循下面的几个因素：

a. 观测距离

指示器与观察者的距离是决定指示器的大小、细部的精细程度以及显示界面的颜色、对比度和照明条件的主要因素。我们工作时的阅读、观察图形以及与电脑显示器的距离一般不超过40cm；而一些仪表盘，如驾驶室内的仪表、机床设备的控制仪表等的观测距离一般不超过70cm。

b. 照明

照明是指示、显示读数能否被正确观测的必要条件。没有光线，也就无所谓观测了。有些用于光线较好的环境，而也有些会被用于光线不好的环境中，因而需要另加光源，如汽车驾驶室内的仪表在晚上时可以打开内置灯。

c. 色彩对比度

指示显示器的界面颜色与文字符号的对比度也是影响观测效果的重要因素。在视觉上，高对比度比低对比度的界面容易分辨，因而，一定的颜色对比度可以保证观测的准确性。

d. 观测角度

众所周知，视线只有与一些仪表盘垂直时，读数才能准确，因为指针与表盘的刻度之间总是有一定距离的，不同的观测角度会有不同的误差。而电子式的显示、指示器虽然不存在这种问题，但一定角度下，屏幕的反光也会影响读数的准确性。

e. 环境状况

指示、显示设备并不是孤立存在的，它们都是在一定的环境中运行的。因而机器的振动、加速度等外部原因都会影响观测的效果。设计时必须考虑到这些外在的环境因素。

f. 指示刻度的长、宽、高

指示刻度的长、宽、高比例也会影响到观测的准确程度。但由于受照度、观测距离、振动等因素的影响，对它很难有一个固定的标准设计尺寸，但还是有一个大致的规律可循的，其长、宽、高存在着一定的设计比例。如各种不同的刻度之间存在着一个缩放比率H，那么各指示刻度的比例值如图2-43所示：

图2-43　环境系统总体设计

环境系统是指人与机器为达到一定的工作目的而所处的场地、空间、位置、温度、照度等一系列复杂的综合体。环境系统是保障作业活动经济、高效、安全和舒适的必要前提，尤其是在长时间作业的情况下，环境系统会直接影响到工作效率和工作人员的身心健康。

③ 工作空间

工作空间是指人和机器工作所处的地理位置及其所占有的三维空间。工作空间设计是环境系统中的重要内容，其设计的合理性，直接关系到生产、工作的有序性、经济性和高效性，并且在很大程度上影响着工作人员的舒适性和身心健康。随着现代工作和生活的节奏越来越快，使得职业病的防治也逐渐受到社会的重视。而许多设计不合理的传统工作空间或人机系统则是诱发职业病的直接原因，所以合理地设计可以减少甚至避免这种情况的发生。

以下是工作空间设计中要考虑的一些因素。

a. 人体的生理参数

人体的各部位生理参数是决定工作空间设计的最主要因素。人要在该空间中工作、活动，所以它是否适合人体的各部分的特点和尺寸参数，直接影响到工作的效率和安全。如办公室的工作桌面高度和座椅的设计必须考虑人处于坐姿时的相关尺寸，并且要考虑人最舒服的坐姿；汽车驾驶室的各种操纵设备和仪表，也必须以人的最舒适范围的角度作为依据。

人体的生理参数不是一成不变的，种族、性别、年龄等因素的差异都会使其有显著的区别。如西方人一般比东方人高大；男性的生理尺寸也一般都大于女性等。随着全球化趋势的发展，同一产品会被不同国家和民族的不同人群使用，因此在为他们设计产品时，必须要参考他们的人体尺寸。

b. 工作类型和特点

工作的类型和特点不同，也决定了工作空间的差异。如脑力活动者的工作一般是静态的，对工作空间的要求就比较小；而车床工人则需要比较大的活动空间，以满足对车床的操控以及搬运工件的要求；冰箱制冷剂(R134a)的灌装需要通风条件良好的车间，以避免遗漏的制冷剂积聚使得空气周围的浓度过高而引发事故；喷漆车间则需要在密闭的、真空条件下才能进行，否则在工件上的一点灰尘也会造成表面很大的瑕疵(图2-44)。

c. 作业方式

在长时间作业的情况下，人的作业方式一般为坐或站立的形式；短时间的作业则会有蹲、弯腰以及仰卧（如汽车维修）等形式。不同的作业方式，同样对工作空间也有不同的要求。在站立的情况下，人的活动空间比较大，所能达到的空间也相对比较大，因而相对应的工作空间也可以大；而坐着的时候，人的活动受到限制，所能达到的区域也是有限的，因而比较小的工作空间就可以满足工作的要求。

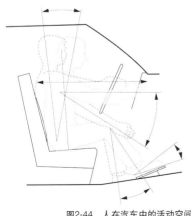

图2-44 人在汽车中的活动空间

d. 安全性

在生产生活中，经常要强调安全第一，可见安全性在工作空间设计中是多么的重要。在设计的时候，应当将危险区域，如有车道、电源、开关、急速运转的飞轮和皮带、高温部位或有毒的气体等容易对人体造成伤害的地方与正常作业区域隔离开来，并应该有一定的示警标记。

e. 灵活性

所谓灵活性，是指工作空间的设计要考虑到将来改动的可能性，尽量让改动的成本降低到最低，使其具有一定的延展性，并且能满足尽可能多的操作人员的操作要求。

f. 经济性

工作空间的布置、设计应当使操作人员的活动尽可能地减少，使他们能在活动很少的情况下，就能满足尽可能多的操作，从而达到提高效率和节约时间的目的。另外还要充分利用有效的三维空间，尽可能少地占用平面空间，节约土地资源，为生产降低成本。

④ 照明

照明在环境系统中也是一个十分重要的因素，其优劣程度对人的视觉作业很大的影响，并且在很大程度上影响人的工作心境。如明亮的照明条件使人感觉明快、心情舒畅；而阴暗的照明条件则使人感觉相对比较压抑或心情平静。在人休息、放松的环境中，如酒吧，人们需要平静，所以不需要太亮的照明；而如果在工作中则对照明的要求恰恰相反，但环境照明的照度并不是越大越好，照度过大，不仅浪费能源，而且容易产生眩光，不利于人们的工作。

a. 光源

在工厂、车间中，被广泛采用的是人工照明，主要分为热辐射光源（如白炽灯、碘钨灯等）和放电光源（如荧光灯）两大类。表征光源的参数主要为功率和颜色。功率为光源提供照明而所能消耗的电量，一般用瓦表示。一般情况下，功率大的光源所能提供的照明强度也较大。光源的颜色也是光源的主要特征之一，包括色表和显色性两方面的因素。色表是人眼直接观看光源时所能看见的光源颜色；显色性是指与一定的参照标准相比，光源使得物体能够显示其参照标准颜色的能力或程度。因为在人工照明的条件下，所有物体的颜色都会或多或少地受到影响而发生改变，从而使颜色失真。人们通常将日光作为评价光源显色性的参考标准，物体在某光源下的颜色越接近其在日光下的颜色，那么该光源的显色性就越好。光源的显色性用显色指数R_a来表示，R_a值越大，光源的显色性越好，表2-4列出了几种常见光源的显色指数。

光源的照明方式又可以分为直接照明、半直接照明、漫射照明、半间接照明和间接照明等几种类型。

表2-4 光源的显色性

光源名称	功率(W)	显色指数
白炽灯	500	95～100
镝灯	1000	85～95
荧光灯	40	70～80
荧光高压汞灯	400	30～40
高压钠灯	400	20～25

b. 照明的颜色效应

因为光源与物体都有自己的属性颜色，因而在灯光下，物体的真实颜色会有一定的变化。如白色物体在红灯照射下会显示出淡红色而黄色物体则会显示出橙色等。这种效果常常被用于商业展示和艺术设计上，以达到丰富的视觉效果。

⑤ 噪音

在现代噪音已经成为环境污染的重要原因之一，它不仅影响人的学习、工作、休息和生活，还会损害人的身心健康，影响人的听力系统、神经系统以及心血管系统等的正常功能，这已经是被大量的科学研究证明了的。长期在噪音的影响下，人的内耳听觉器官会发生器质性病变，这在医学上称之为噪声性耳聋，并且还有可能产生神经衰弱，使人产生头痛、头晕、失眠、多梦、记忆力减退等症状。噪音对人体的其他系统也有一定的危害，如使人体内分泌失调，产生甲亢、血液中肾上腺素含量增加等一系列的病变。

另外，噪音还与人的主观心态、性格、情绪、环境等因素有很大关系。如一般来说音乐并不是噪音，是人们休闲娱乐的一种重要方式。但对于那些想工作、休息或其他需要安静的人来说，再美妙的音乐也都是噪音。可见噪音有它客观的存在性，也受到人的主观意识等因素的影响。

为了尽可能地降低噪音，保证人们的正常工作、学习和生活，保障人们的身心健康，必须对噪音污染进行控制和治理。控制措施可以从声源、传播途径以及受影响者这三个方面入手，最有效的方式是对声源的控制。因为声源是噪音的直接来源，对它的控制可以根治噪音，可以采用减振、隔声、吸音、安装消音设备等方法来实现；还可以运用吸音材料、吸音结构设计等措施对噪音的传播途径进行控制，降低其进一步扩散的可能性；而对受噪音影响的人，则主要采用佩戴耳塞、防音头盔等措施，从而杜绝噪音进入人的耳朵。

⑥ 温度、湿度、通风

工作环境的温度、湿度和通风条件等因素对人的生理、心理都有不同程度的影响，并进一步影响到人的工作效率。人体是一个复杂的热交换机器，为了保持恒定的体温，使各种器官能够正常地工作，人体不断地与外界环境进行热量交换，让人体内产生的热量与散发出去的热量保持大致相等的状态。环境周围空气的温度、湿度和通风条件等因素对人体散发热量的多少和快慢都会有很大的影响，所以就进一步影响到人体各器官的正常功能。

当环境温度过高时，人体会出现相应的生理调整，逐步适应高温的气候环境，这时体温调节能力提高，毛孔张开，汗腺会分泌大量的汗液，而汗液的蒸发会带走大量的热量，使体温下降；同时人体的产热量也跟着减少，并且对钠、氯等微量元素的吸收会增强，以保持体内的盐份。但汗液的蒸发还是会带走大量的盐份，所以高温条件下作业的人应该及时补充适量的盐份，以满足肌体的需要，否则就会出现抽搐、休克等症状，而如果人体的热负荷超出了正常调节的范围时，就会导致一定的病理反应，如中暑等，严重的还会发生死亡。

3. 人机工程学的研究方法

人机工程的研究方法十分广泛，随着科学技术的发展，其研究方法和手段也

不断地得到发展和更新，但基本上还是保持了原有的传统方法和手段。

常用的研究方法有：

1) 观察法

该方法长期以来一直是非常实用的传统方法，成本低廉，不需要什么昂贵的设备、仪器，所以在实际的研究当中被广泛采用。传统的方法是用肉眼观察，现在也借助一定的辅助工具来实现，如照相机、摄像机等影像记录设备，这些投资也不大，因而也比较普遍。现在，国外许多设计公司和组织开始比较重视用户的行为研究，这就需要一定的记录工具来帮助人们"观察"，以为后期的设计提供足够的证据和资料。如在设计冰箱时，用摄像机记录下不同的人们开冰箱时的习惯动作，以此来研究人们的行为方式，并为产品设计提供证据。

2) 调查法

采用市场调查的方法收集数据是最常见，也是最普遍的一种方法，这样得到的数据非常有说服力，也比较正确。许多问题，都需要用这种方法来解决。一般采用访谈、问卷的形式，现在随着网络的普及，大量的调查也可通过网络来进行。

无论是访谈还是问卷调查，都要编制问卷。编制问卷要注意：

语言、文字清楚易懂；避免歧义；不要使用专业性强的词语；避免暗示性用语；不能或尽量少涉及个人隐私的问题（在网络调查中，该项可以放宽一点）等。

3) 实测法

实测法，顾名思义就是对研究的对象进行实际测量的一种方法。在前面讲的人体的各种生理参数就是在抽样测量后得出的统计数字。

4) 实验法

实验法是进行研究的一种重要方法，它在很大程度上能验证人们在理论上的一些推测或猜想。如飞利浦公司在研究人们的行为方式时，列出两种设计风格完全不同的录音机，让人们评测，人们都认为设计新颖的一款比较漂亮，而最后研究人员将这两款录音机作为礼物送给他们，并让他们选择其一时，他们却都不约而同地选择了设计比较保守的一款。象这种实际结果跟最初的推测相去甚远的实验，可以非常有力地验证人们的一些直觉。这种以实验的方法来对人们的行为和心理进行研究，可以十分有效、准确地指导企业行为，降低企业的投资风险。

5) 模拟实验法

在进行人机研究的过程中，常会遇到一些比较复杂或者非常昂贵的机器系统，甚至非常危险的情况（如汽车碰撞实验）。在这种情况下，常会采用模拟实验的方法，如驾驶系统、安全保护系统的研究等。某些企业还建立了气候模拟实验室，以研究不同国家和地区的不同气候条件对人和产品的各种影响。另外在研究太空的一些环境条件的时候，也需要建立相应的模拟实验室，因为研究人员直接去太空非常昂贵也很不方便。

6) 计算机模拟

随着计算机技术的发展和广泛应用，现代人机工程学的研究也越来越多地采用了计算机技术。这种方法不仅成本低、周期短，而且容易控制。许多复杂的、比较昂贵的系统或人不易到达的、危险的系统，都可以很方便地运用计算机进行模拟研究。

7) 分析法

分析法是对所拥有的数据资料进行研究，寻找规律的一种方法。分析法的重要前提是要拥有足够多的、正确的数据、资料。这些数据资料的采集可以运用以上几种方法来获得，也可以采用其它相应的方法获得，如参考现有的研究成果、数据资料等。

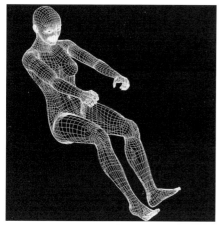

图2-45　开车姿势的计算机人体模型

4. 人机工程在产品设计中的应用方法

在实际的产品设计当中，每位设计师对人机工程都有不同的应用方法和手段，但通常情况下，我们常见的方法有人体模型法、人体参数法以及实验和实测法三种(图2-45)。

1) 人体模型法

主要是通过建立人体模型的方式来辅助设计，或者是检验设计的合理性。如设计椅子，可先建立一个坐姿的人体模型，然后在此基础上进行人机设计。这里的人体模型具有普遍性，它的各部分尺度应该是对象群体的典型代表。人体模型可以是实物，也可以是计算机模型，现在随着计算机的普遍应用，许多人体模型都用计算机模型来代替，它不但调节方便，而且成本低廉，使用起来也非常灵活。

运用这种方法，设计师可以不必拘泥于固定的人体参数值，而只要根据模型的尺度有个直观的把握就行了。

2) 人体参数法

人体参数法就是设计师在设计产品时，对相关的人体参数、尺度有个整体的把握，在设计之前或过程中就将合理的人体参数融合在设计方案之中。

在实际应用中，设计师可以通过查阅相关的人体参数图表来获得自己所需要的数据，并以该尺寸值作为产品设计的参考。

3) 实验和实测法

此方法主要是通过对使用人群或特定使用者进行实验或实际测量的方法来确定产品的尺度。设计师通过实际测量产品使用者的相关人体参数，来直接获得特定使用群体的数据，而不是从现有的资料中查询。这样也比较符合实际的产品使用情况，因为每个产品都不会满足所有人的需要，它只是定位于特定的使用群体，所以对于特定的使用群体，他们自然具有特定的人体尺度。

5. 人机工程在产品设计中的作用和影响

产品的外观造型是由众多因素的共同影响而形成的，包括产品的功能、特点、使用者、人机工程学因素以及使用环境等，都会在一定程度上决定着产品的最终形态。

随着消费者对产品各方面的要求不断提高，人机工程学方面的因素在产品设计中变得越来越重要了，人与物品的关系——"人—机"关系也变得越来越复杂。

现在的产品设计已经将人机工程学作为评价产品价值的重要指标之一。与人相比，产品的质量、功能和制造工艺等技术方面的因素，都变成了次要的因素，所以设计师必须熟练掌握和灵活运用处于第一要素的人的有关参数和因素，不同的年龄、性别和种族

图2-46 "人机工程学"风格的产品

的人群之间的差别是比较明显的，设计师在设计分析中应充分展现出目标人群的相关参数和特征。

现在，许多产品的外观形态都是由人机工程学因素来决定的，并形成了一定的"人机工程学"风格(图2-46)。

2.2.5 系统设计理论与方法

1. 系统设计概念与方法

系统设计是从系统论出发进行设计的方法指导。系统论与控制论、信息论同期产生于20世纪50年代。作为一种设计方法，系统设计曾经在工程设计中起到重要的作用。

随着社会物质文化的提高与丰富，工程设计面对的设计对象也不断复杂化、多样化。从前简单的设计程序和方法在新的社会背景、生产技术和信息技术参与下，需要不断提高和完善。那么具有掌控全局信息，全面设计条件与需求的系统化设计方法满足设计的需求。

系统设计方法要求设计者从开始时将设计的对象看作整体的系统，进行具体功能分析与信息分析，得出分结论，然后再利用综合的方法将各个分结论进行系统综合评价。

系统是一个宽泛的概念，一般理解为，一切相互联系，相互影响的事物的集合。

1) 系统的特点：

(1) 系统具有独立的功能。系统担负特定的功能：承载一定的信息，完成特定的设计诉求。比如，小到一支笔的设计，大到一个关于汽车的设计，乃至一种适应城市环境的新型交通方式设计。系统能够根据系统外的各种信息和条件进行独立的功能完成。

(2) 系统具有整体性。由各种各样的元素组成，各种元素间相互联系、相互作用、共同作用构成系统整体。比如，一支铅笔，不仅要考虑它实现写字的功能性，还要考虑产品的成本、材料，以及它的外观怎样才能吸引铅笔使用者。而对于一个更加庞大系统汽车设计，不仅要考虑汽车作为交通运输工具最基本的运载功能，还要考虑其安全性、成本、生产工艺、表面工艺以及汽车作为一种利用能源进行

工作的机器，如何才能降低能耗。同时还要考虑尾气、噪音对环境的污染，从绿色设计的角度出发进行设计整合和综合。当然，对用户来讲，车外观的视觉吸引和车内部的舒适、低噪音也是设计中必须要考虑的因素。所以，系统设计方法不仅能够整合各种设计对象包含元件、元素之间的关系，同时也需要设计者能够在具体的设计中，进行其他设计方法的整合和协调作业，包括绿色设计、价值分析、功能分析以及计算机辅助设计手段的考虑和应用。

(3) 系统具有相对性。需要明确的是，系统设计中的系统与系统的外部元素也有各种各样的联系和作用。设计世界中也永远不存在完全脱离整体和外部环境的系统。针对不同的设计重点和设计对象，系统设计也界限不同。同样是一辆汽车，在汽车设计中，是一个整体的系统，而在新的城市交通方式开发系统中，它却成为系统中的一个功能元素，除了它，交通方式还要考虑用户的移动方式和移动地点，以及相应的城市设施等元素。

(4) 系统设计的普适性。系统设计作为一种设计的指导思想，是从系统出发，全局考虑的方法，具有方法论的特点，在设计指导上具有普适性。但需要明确的是，它并不是对特定设计任务的程序和方法界定，它的任务是指导设计者要如何做，而不是具体的做什么，它指导设计者如何进行产品设计，而不是针对设计的产品是什么。

设计系统是将设计看作一个有机的整体，设计内部之间的各部分关系，以及设计与其外部环境的关系，构成整个的设计系统。系统设计则是在遵循这一系统原则的前提下进行的整体性方案设计。

设计系统是一个信息处理的系统。设计的条件和约束是系统的输入端，设计方案、模型是设计系统的输出端。系统设计依靠下面几个方面：系统设计阶段及时间、系统设计方法和系统设计思维(包括各个阶段设计信息的收集、分析、综合、评价以及决策)。

2) 系统化设计的主要步骤

(1) 确定设计任务；

(2) 确定系统整体功能性；

设计对象假设为黑箱，从系统内部与外部环境的输入与输出，明确系统实现的目标、系统处理信息的前提条件和约束条件，从而决定系统内部的特点和功能；

(3) 子功能的确定；

(4) 子功能分析与方案解决；

(5) 整体方案的协调统一。

2. 系统设计相关理论以及内容

设计系统包含有人机系统、环境系统和产品生命周期等要素。

系统设计多采用分解系统的方法进行，从而分解成若干功能元的功能模型进行分析，然后对各个功能元进行多种方案的尝试，再组合所有功能元得到系统的多种解决方案，然后通过工艺实验和原理实验进行评价，得出最适合系统的求解方案(图2-47)。

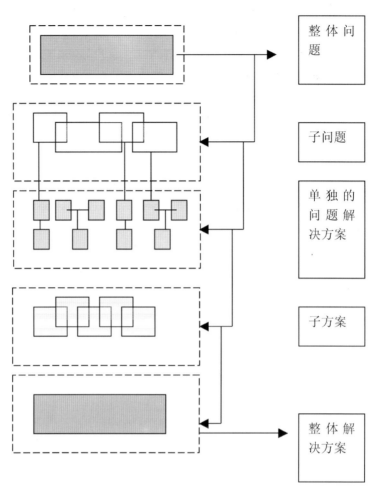

图2-47 系统设计

系统设计要求，设计开始时，要尽可能多的向客户和用户询问设计的基本条件和限制，明确设计的条件信息（设计输入）是什么，设计要达到的结果（设计输出）应该如何，设计接下来的任务（设计功能）是什么。这一步十分重要，通过对客户和消费者的充分调研，不仅可以了解设计的任务，还可以拓宽设计的系统，从宏观上对系统的领域定义设计。系统设计方法不仅可以提高设计的效率，还可以补充其他设计方法的不足，避免在一开始设计就狭隘地界定了功能，以至于新产品在功能上的创新改变也不会太多(图2-48)。

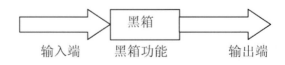

图2-48

功能分析方法提供设计人员一种列举重要功能并将诸设计问题分层次的手段。这里的"重要功能"通常指设备、产品或系统等设计任务，无论它们的物理组成

元件如何，问题的层次级别依靠下一级的子问题功能来确定。

这就要求我们在开始设计的时候，尽可能多的进行设计条件的询问、界定，并罗列出来。一般这些输入和输出条件信息可以归类为：材料、能源或者信息。在调研和分析罗列时，我们可以针对输入输出的类型进行核对，看是否存在疏漏。

例：对洗衣机的改良设计(图2-49)

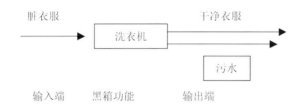

图2-49

在洗衣机黑箱模型的输入端是有关材料的衣物，那么在输出端是衣物和水能源，所以在洗衣机的黑箱功能中就有能源的补充。

再接下来的工作中就要对洗衣机的功能进行分析，这就是设计的第二个阶段。

将黑箱中的产品总功能分解为一系列的子功能：

在这个阶段，尽量多的考虑和罗列所有可以工作的功能，对现有的设计议题进行扩展，这样才能保证功能的尽量实现。

一般要设计的产品功能是很复杂的，将输入信息转换成输出信息的黑箱装置是很复杂的，所以我们就需要将黑箱中的产品总功能分解为一系列简单的子功能。分解总功能的方法多种多样，可以按照机器的工作流程分，可以根据操作方式分，也可以按照特殊功能进行划分。但系统设计最后要求的子功能定义是相似的，每个子功能都用"名词＋动词"的形式，如"加水"、"漂洗衣物"、"甩干衣物"、"排除脏水"等。每一个子功能也要有自己的输入输出系统，构成独立的设计子系统，而且有些子功能还有自己的附属子功能，这就需要针对具体情况，进行进一步的分析和核对。如果这些功能没有自己的输入输出系统，说明它们是多余的，可以去掉。

系统设计的第三步是建立子功能之间的关系，从而让黑箱变得透明，一目了然。

如何清晰形象地表达子功能间的关系十分重要，所以采用合适的表达方式阐明子功能间的真正关系是这个阶段的重要工作(图2-50)。

系统设计的第四个环节就是对现有的系统进行限定从而界限待设计产品的功能。

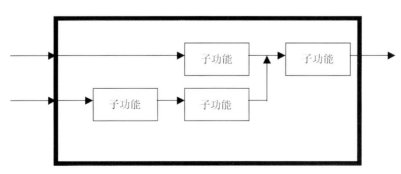

图2-50　明确各子功能关系的透明盒子模型

在设计的第一、第二阶段，属于设计议题的扩展阶段，那么在接下来的设计和思考中就要对系统进行限制和规范。这个阶段，需要将设计规定在符合成本要求、生产要求以及其他管理要求的范围内进行，所以要求有客户和用户的参与。

系统设计接下来就要为每个子功能提供相应的解决方案，而通常解决方案并非只有一种。比如，搬运材料的功能可以通过人来实现，也可以通过机械代替实现，甚至可以通过电脑程序控制进行。

以下我们以城市交通系统的设计为案例来进行分析。最初客户只对设计问题进行简单概括：一种便捷、安全、有吸引力的新交通系统。从客户的描述中，设计师对设计功能进行系统扩展，并对设计要求进行层级划分，列出下图中的描述框架(图2-51)。

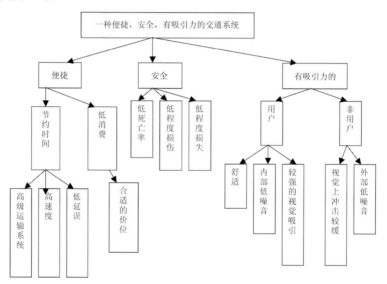

图2-51

2.2.6　CAD历史及发展

CAD(Computer Aided Design)，即计算机辅助设计。CAD技术始于20世纪50年代，大致经历了以下几个发展过程：

第一代主要用于二维图形绘制，原理是利用解析几何定义坐标图案。

第二代始于20世纪70年代，主要用于二维绘图和三维造型，原理是利用三维线框模型、曲面模型和实体模型。

第三代始于20世纪80年代中期，运用物体特征和变量化进行建模(即针对不同特征的物体采用不同的建模方法)。在此基础上建立了数据库做到CAD/CAM信息的集成。

目前，第二代和第三代处于广泛应用阶段。

第四代是一种正在发展的基于商业化、支持新产品设计的综合环境支持系统，能够全面支持异地的、数字化的、不同设计方法的产品设计工作。经初步调查，各种相关技术正在研究发展中，其中，AUTODESK公司为微机环境下的第四代CAD技术已经提出并实施了部分方案。如：AUTOCAD软件、AUTOSURT曲面造

型软件包、IGES图形数据交换器等，以及与第三方合作所用的支持软件。

CAD设计基础技术包括：图形处理技术、自动绘图、几何建模、图形输入输出技术；

工程分析技术、有限元分析、面向各种专业的工程分析；

数据管理与数据交换技术、产品数据管理、产品数据交换；

文档处理技术、文档制作、编辑以及文字处理；

软件设计技术、窗口界面设计、软件工具、软件工程规范；

随着现代CAD技术的发展，CAD技术覆盖的范围越来越广，以至整个设计过程都应用到CAD技术。

从整个设计的角度看，无论是平面设计、动画设计还是建筑设计，都在向数字化的方向发展。数字化使设计周期变短，设计中的重复工作指数倍下降，并且通过利用先进的网络技术，数字化设计使设计信息的共享、远程协作、实时交流成为可能。产品设计也不例外，从1963年美国开创CAD（计算机辅助设计）以来，数字化技术被越来越广泛的应用到大到船舶、飞机设计，小到家电、仪表的产品设计中。目前随着产品设计概念的延伸和产品设计师角色的转变，我们不仅要求数字化能代替图版进行产品设计之初的绘制和建模，还要求产品设计的信息采集和设计后期的信息发布都能够基于数字化平台完成。

CAD技术中的关键点——产品信息模型概念：

指覆盖产品整个生命周期，能为计算机理解和处理的，能惟一描述产品的数字化表达。它的发展大致经历了二维、三维、特征模型以及集成信息模型四个阶段。目前的集成信息模型包括功能模型、概念模型、装配模型、零件模型、工艺规划模型、公差模型等(图2-52)。

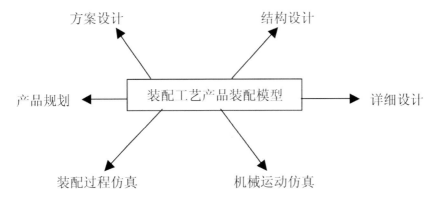

图2-52 装配模型对设计的支持

在现代CAID使用的软件中，很多包括零件信息模型。也就是每一个在电脑中设计生成的零件参数及装配标准都是互动管理的。当设计师在其中一个模块中对某一零件进行修改时，其他模块中的相应数据也跟随着修正。

零件设计过程：① 分析工程图纸；② 通过CAD软件构造零件基体——毛坯；③ 加入形状特征，作出产品造型；④ 加入加工工艺信息，包括：表面粗糙度、形状特征、尺寸公差；⑤ 加入总体信息，包括零件名称、零件号、材料、热处理；⑥ 输出零件信息（二维、三维及CAM等格式）。

1. CAID理论与方法

计算机辅助工业设计——CAID，即在计算机及其相应的计算机辅助工业设计系统的支持下，进行工业设计领域的各类创造性活动。它是以计算机技术为支柱的信息时代环境下的产物。与传统的工业设计相比，CAID在设计方法、设计过程、设计质量和效率等各方面都发生了质的变化。

计算机辅助工业设计技术，是计算机辅助工业设计系统的内部支撑技术。工业设计是一门综合性的交叉性学科，涉及到诸多学科领域，因而计算机辅助工业设计技术也涉及到了CAD技术、人工智能技术、多媒体技术、虚拟现实技术、优化技术、模糊技术、人机工程学等信息技术领域。广义上说，CAID是CAD的一个分支，许多CAD领域的方法和技术都可加以借鉴和引用。

从整体上来看，数字化参与到设计中来，从第一代CAD技术至今虽然已经经历了三十多年的发展，然而依旧是向着更高级数字化设计发展中的一个初级阶段。这一阶段要求有更便捷高效更加人性化的信息交流方式，要求有更加适合VRML技术的设计媒体的成长发展，要求有从设计到发布、反馈之间永远保持实时交互，并且有准确无误的信息和相应的信息载体。

CAID的数字化设计机制即参数化与可视化设计建模。参数化是由编程者预先设置一些几何图形约束，然后供设计者在造型建模时使用。与一个几何尺寸相关联的所有尺寸参数可以用来产生其他的几何图形。其主要特点是：基于特征、全尺寸约束、尺寸驱动设计修改、全尺寸相关。参数化操作设计使得在二维图形设计中能够实现全面参数化，从而解除了设计中因频繁修改，而导致重复操作之苦。在目前的三维设计软件中，参数化的方法主要有变量驱动和尺寸驱动，根据设计需要对设置的起始变量（比如造型对象的长宽等尺寸）和初始尺寸进行调整修改，弥补了自由建模无拘束的不足，结合可视化建模，使得设计过程中随时可以根据设计需要，进行图形化的调整（操作点、直线等基本图素）使设计对象直观、醒目。

而利用参数化、变量化及可视技术实现的三维方式使设计师能够直接设计产品的整体概念造型和全部的零部件。这种方式依拖动的方式，使设计者对操作对象进行直观的、实时的图示化编辑修改，在操作上简单易行，最直接的体现出设计者的创作意图。同时，运用数字化预装配，在并行结构中，利用可视化，使产品设计信息在工业设计师、工程师及产品推广部门之间共享，尽早获得有关技术集成、可靠性、可维护性、工艺性等方面的反馈信息，从而，加快设计步伐,增强企业效益。比如美国波音公司生产的运输机动车辆777是完全采用了数字化设计和可视化设计而成，在装配势必过去减少了50%~80%的错误。数字化设计和可视化设计还便于设计和制造人员从美学和其他方面更直观的理解造型和整体的关系及结构，同时也可从实体模型中提取他们的界面图，便于数控加工，建立三维分解图和文字材料。

2. CAID的设计程序特点和应用

CAID设计的基本程序注重对产品设计工艺性、可实现性的分析，从设计之初就与生产信息结合起来。

当前，国内外CAID的研究主要集中在计算机辅助造型技术、CAID中的人机交互技术、智能技术以及新兴技术的应用研究等方面。

计算机辅助造型技术经过20多年的探索，已发展到特征造型和参数化、变量化设计阶段，为实体模型向产品模型的转化铺平了道路。同时，CIMS、并行工程、虚拟制造等设计制造模式的发展，使得产品模型必须实现全生命周期中的信息共享、各种模型数据的转换和网络传输等问题。这些都对计算机辅助造型技术提出了更高的要求(图2-53)。

建模方法主要有：线框建模（wireframe model）、表面模型（surface model）、实体模型（solid model）。

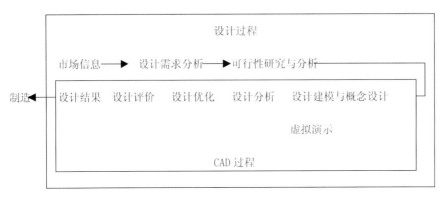

图2-53　设计过程

1) 目前主要的计算机辅助设计软件和特点

在目前的设计软件中，主要有：Pro/Engineer，它包含一个工业设计模块——Pro/Design，用于复杂产品的设计中所包含的许多复杂任务的自动设计。可用于二维图形绘制以及三维的固体建模编辑；Solidworks、Solidedge用于相对低端的设计环境；Alias根据软件自身的功能特点，常用于大型的自由物体创建。如著名的科幻片恐龙，其中恐龙造型的塑造基本上就通过这个软件解决。另外，一些工业设计中的概念设计，已可以通过该软件表现的淋漓尽致。另外两个用于自由物体创建的软件是RHINO和3DS MAX，前者具有很高的自由曲面生成能力，比如鼠标，其他有机产品形状等，后者具有动画场景生成功能，在一些设计中，需要体现产品内部部件之间的结合关系，产品元件的功能原理，以及场景性的动画（比如汽车设计的运动动画），这时，利用3DS MAX的动画功能就可以很方便的实现零部件之间的虚拟运动，尽量表现产品的特点和性能。作为连接设计和生产的大型CAD/CAM/CAE软件系统，除了Pro/Engineer、SolidWorks外还有EDS Unigraphics、EUCLID、Autodesk等都提供了有关产品早期设计的系统模块，它们称之为工业设计模块、概念设计模块或草图设计模块。EDS Unigraphics主要解决异地设计中的协同问题。使得不同部门的工程师在设计早期阶段，就可站在系统工程的角度，同时针对多种可选的设计方案进行评估和变更。

2) 案例

下面，以Solidworks为例，讲述一下计算机辅助方法在工业设计中的应用。

Solidworks作为产品设计中低端设计平台,具有二维草图、三维建模、装配图、工程图纸生成、后期材质赋予、场景生成、动画制作、网络发布等多项功能,同时利用输出格式,可以直接连接数控机床,进行样机模型输出。在进行一个铅封仪器设计制作时,分以下几个步骤。

　　(1) 第一阶段: 方案草图和方案效果图绘制。

　　这一步主要基于设计师的手绘部分,通过草图进行造型的把握和设计创意的初步表达。通过渲染上色和绘图软件的支持,进行方案草图的设色,进行肌理、材质、造型、色彩等主要视觉元素的表现。这一阶段,可以结合绘图板（wacom、紫光等品牌）和绘图笔以及专业的绘图软件,如painter等,进行,需要扎实的速写功底和对绘图板输入的技巧掌握和熟悉,能够淋漓尽致的表达构想,避免设计创意因为技术和表现方法受到限制(图2-54)。

图2-54　设计方案草图

　　(2) 第二阶段: 方案定案。

　　当不同的方案罗列出以后,根据造型、功能等评价目标对方案比较产生最终方案。

　　(3) 第三阶段: 设计制作,三维建模。

　　在对方案没有异议的情况下,对方案进行尺寸和形状的定量绘制,然后根据尺寸和造型特征、工艺特征、以及装配特征在软件solidworks中生成三维模型(图2-55)。

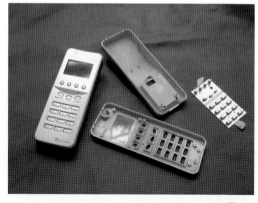

图2-55

以下步骤是铅封仪的最后三维数字模型的建模过程和方法:
第一步 创建零件模型(图2-56)

图2-56

首先,solidworks软件可以针对产品创造三种格式文件,即用于初级的零件、用于装配结合的装配间创造以及用于后期工程图的生成。

第二步 建立与产品尺寸接近的长方形实体(图2-57)。

图2-57

第三步 切弧面(图2-58)。

图2-58

第四步 创建屏幕与侧面转角(图2-59至图2-64)

图2-59

图2-60

图2-61

图2-62

图2-63

图2-64 线框图

第五步 建立圆角和倒角(图2-65、图2-66)

图2-65

图2-66

第六步 创建按键,并进行阵列复制(图2-67至图2-69)

图2-67

图2-68

第七步 创建零件完成(图2-69至图2-73)

图2-69

第八步 渲染输出（包括加灯光、背景、附材质等）(图2-74、图2-75)

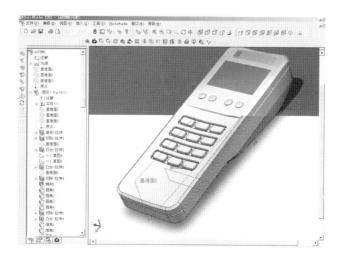

图2-70

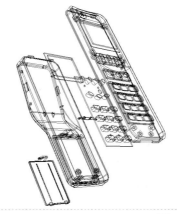
图2-71

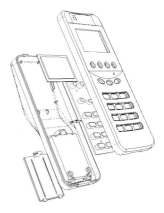
图2-72

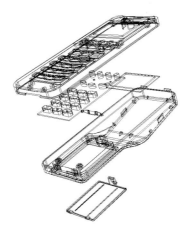
图2-73　线框零件爆炸图

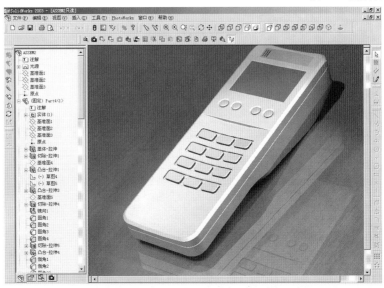
图2-74　数字建模效果

3. CAD/CAE/CAM

CAD、CAE和CAM是工业设计中紧密结合的数字化过程。一件工业产品CAD指产品的数字化建模；CAM 是产品的工艺设计阶段，是选择加工方式，确定加工顺序以及选用机床的过程；CAE是采用NC(numberical contron)机床技术进行模型产品的物理输出。

由Frank Gehry设计的坐落在西班牙巴塞罗那滨水区的大型鱼形博物馆建筑,是首批利用前面介绍的CAD/CAM技术的建筑工程之一。目前，随着数字技术和CAID的不断结合，许多小型产品也运用CAD/CAE/CAM系统技术进行生产之前的设计和评价。

以前面进行的产品设计为例，CAD阶段包括将产品的方案草图通过三维建模软件生成模拟产品的过程。接下来的CAE阶段需要和专门的工艺设计师或者结构工程师进行合作，在CAE软件中将产品造型进行工艺生产数据分析和生成。最后，运用数控技术，进行产品样机的物理模型输出。这样，综合三个数字技术方法，就帮助设计者完成了设计思维的外在表达，帮助生产者提前接触到未来产品的实际外观等比较完整、准确和可视化的信息(图2-76、图2-77)。

图2-75

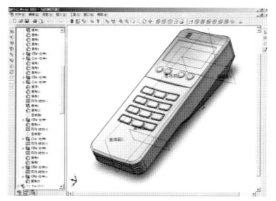

图2-76

图2-77

按这种方式把计算机辅助设计、辅助制造及施工集成在一起,不仅免去了图纸生产的中间步骤从而节省了时间和资源,并且从根本上重新定义了设计和生产的关系。它消除了传统绘图和生产过程所产生的许多几何限制(例如产生复杂的曲面形状要容易的多),减少了对批量生产的标准构件的依赖。而且数字化过程较许多的传统过程往往有更高的可预见性,也就是设计师能够得到关于可制造性和价格方面的最好信息。同时,由于CAD/CAM技术能显著的缩短周期,就使得设计师在最后做出决定之前能对形状,材料和过程进行造型式试验。总之,CAD/CAM技术在设计师开始作图时形成的设计和生产商的裂缝上,架起一道桥梁。

4. 计算机辅助管理

计算机辅助管理的几个阶段:

1953~1965　用计算机进行数据处理的初级阶段,等数值运算。此阶段特点:数据是程序的一部分,不是独立的,修改数据需修改程序。从功能上,程序并不能管理数据,没有文件管理系统,硬件较弱。

1965~1970　开始应用对某个子系统的管理,如图库和数据库的管理,系统具有一定的反馈、交互功能,数据可随时改动、存取。此阶段又称电子数据处理(EDP)阶段。

1970年至今　是将以上两阶段的各管理子系统功能集中起来,构成计算机的全面信息系统,即信息管理系统(MIS)。

5. CAID的发展趋势

从目前的发展趋势来看,CAID主要有几个发展方向。

1) CAID与人机交互技术的结合

随着计算机技术尤其是多媒体、虚拟现实等技术的发展,人机交互的界面已发生了巨大变化。当前,人机界面模型、虚拟界面、多用户界面、多感官界面是人机界面技术的几个重要研究方向。虚拟仿真技术通过计算机软硬件系统的虚拟仿真,可以有效地进行人机关系的设计、评估、检验等工作。

2) CAID与创造性设计思维的结合应用

设计活动是一个创造性设计思维的过程。在工业设计过程,设计师将其构想快速转化为草图的过程是一种相当复杂的行为。这一过程被称为观念作用阶段(ideation stage)。在创新设计过程中,设计师的创造性思维、设计经验以及领域知识等内容处于相当重要的地位。因而,从人工智能角度出发,进行产品创新技术的研究成为CAID的重要发展方向。

3) CAID与并行工程、协同设计的共同发展

并行设计、协同设计是现代设计的发展趋势之一。在工业设计领域特别是产品设计,也必须研究产品功能、原理、布局、形态等各方面之间的并行设计和协同设计机制。

4) CAID与虚拟现实技术的结合,以及网络建模语言的联合应用

CAID在产品的后期发布中,可以借助网络语言和虚拟现实技术进行用户操作和设计信息表达。一些基于VR的设计系统如CULT3D等,可以对3D建模生成的不

同产品部件，进行着色，赋材质，贴图，各个部件之间进行旋转、移动、开合等动作(图2-78)。

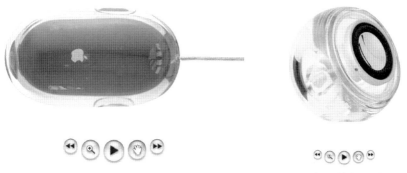

图2-78　虚拟现实产品在线浏览交互

5) 绿色设计

绿色设计(Green Design)是当前备受关注的一个产品设计方向。绿色设计的关键技术有面向再生(Design For Recycling, DFR)的设计技术、面向装配(Design For Disassembly, DFD)的设计技术、面向生命周期(Life Cycle Assessment, LCA)的评估等等。

6. CAD术语

CAPP——计算机辅助工艺设计；

DFMC——大批量定制设计；

PDM——产品数据管理；

IPT——集成开发团队 (Integrated Product Development Team)；

DPD——后延设计 (Delayed Product Differentiation)；

DFA——并行工程中面向装配的设计，始于美国马萨诸塞大学；

F-B——基于特征；

O-O——面向对象；

CIM——计算机集成制造；

CIMS——基于CIM构成的计算机化、信息化、智能化、集成化的制造系统；

STEP——产品信息表达与交换的国际标准，代号ISO10303；

DFX——专向多方位、全生命周期的设计；

VPD——虚拟产品研发 (Virtual Product Decelopment)；

CSCW——异地虚拟环境下共享设计；

CAE——结构分析；

ZCAE——铸造分析；

DFM——可制造性设计；

CAM——数控代码生成；

MPS——加工过程仿真；

ICAD——智能CAD；

IIICAD——交互式智能CAD系统（Interactive Integrated Inteligent CAD）。

2.2.7　设计管理理论与方法

设计作为一种战略资源在当代企业经营与市场竞争中，愈发得到重视。但是在日趋激烈的市场竞争中，单有好的设计是远远不够的。越来越多的企业经营者意识到，在企业整体战略中，企业的品牌形象和技术形象只有通过设计的战略功能和产品的开发创新，才能形成独特的品牌风格和销售卖点。也就是说，只有将系统的设计管理体系有机地导入企业的经营管理中去，才能真正利用可持续发展的设计资源。笔者在这里提到的"有机导入"概念，是出于当下的社会文化背景下设计管理与企业管理结合过程中所遇到的一些问题，提出自己的一点思考意见。

1. 确立管理规则，树立品牌形象

在当代激烈的市场竞争前提下，企业只有创造出独特的品牌形象与销售卖点，才能走出价格战的泥潭，而良好的品牌形象的核心是产品形象。营销大师米尔顿·科特勒指出，无论人们对索尼还是辉瑞公司的印象如何，能够带给消费者难以磨灭印象的产品才是公司形象的核心！IBM公司总经理小托马斯·华生说过，好的设计意味着好的企业。由此可以看出，设计管理的目的是确保企业有效的利用设计资源达到其经营目标，进而达到确立管理规则，树立产品形象的目标。

规则的建立有利于设计团队有机的融入企业的整体管理战略体系中。当代设计不再局限于自身的程序阶段，还包括研发前期的调研分析以及设计后期的生产加工，并要与多种专业进行组合，做垂直或水平的整合。在这一系统工程中，设计团队的各种资源只有服从于企业集中管理或协调，才能发挥出自身巨大的效益潜能。美国设计管理学会（Design Management institute）董事长鲍威（Earl Powell）认为设计管理应该以使用者为着眼点，进行资源的开发、组织、规划与控制，以创制出有效的产品、沟通与环境。例如，丹麦B&O公司的产品设计在国际设计界久负盛名，公司有效地将设计管理纳入到企业整体战略管理中去，积累了极有价值的产品开发经验，并保持了自身产品形象的连续性。公司在20世纪60年代末就制定了七项设计管理原则：逼真性、易明性、可靠性、家庭性、精炼性、个性、创造性。通过这七项原则，公司建立了一种一致性的设计思维方式和评价标准，并且确立了其在材料、表面工艺以及色彩、质感处理上的独特传统，形成了质量优异、造型高雅、操作方便的独特B & O风格形象。尽管其产品的价格不菲，但B & O一跃成为欧洲大陆能够与日本索尼抗衡的竞争对手。由此可以看出，优良的设计管理不仅有效地体现了企业形象，而且提高了市场竞争力(图2-79、图2-80)。

在企业宏观管理战略系统作用下的设计管理工作将设计的程序和方法纳入到科学的评价体系中，有利于企业更好地借助设计开发这一利器诠释经营哲学，并进一步明确目标市场。与此同时，设计管理能为公司所有的设计行为提供专门的技术知识及规则标准，保证公司内外可咨询的设计师与公司动作保持一致(图2-81)。

我们可以清楚地看到，在规则的指导下，世界各大汽车生产厂商是如何将企业的战略性想像通过产品设计充分表达出来的。德国的宝马和奔驰两大品牌虽然都生产高级、高速轿车，但各自具有不同的价值定义和企业文化，这种经营哲学

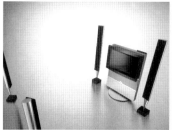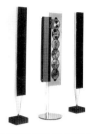

图2-79 优秀的设计管理机制促进形成了质量优异、造型高雅、操作方便的独特B&O风格形象

图2-80 飞利浦公司在新任设计总监的哲学指导下，贯穿了一种全新而且清新的风格取向，将新时代的企业经营理念完美地诠释出来，堪称设计管理的经典范例

上的差异，经过两家公司各自杰出的设计总监表达得淋漓尽致，从而也巩固了各自的目标市场(图2-82)。

在宝马公司设计管理始终遵循"赋予驾驶的喜悦"的理念，设计中注重感性因素的表达，近来设计的运动车更加大胆地运用了不对称的外观形态处理手法，将青年才俊的目标市场牢牢抓住。而奔驰公司则始终坚持走"安全舒适"的设计路线，以理性持重的良好形象将目标市场锁定在中老年成功人士群体。由此得出结论，设计管理规则制定的方向将直接影响企业的经营状况与消费群体。

设计管理的过程

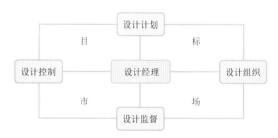

图2-81 设计管理的过程

2. 建立模糊管理模式，激发感性创造力

设计管理不同于企业的其他管理模式，因为设计行为本身的独特性决定了设计管理的规则制定不仅要对员工传达危机意识，更要培养设计师的工作热情和积极创新的精神。适当的目标管理可以避免传统管理模式对设计师创造力的禁锢。

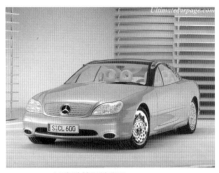
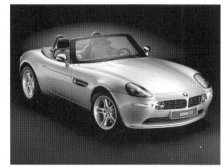

(a)奔驰的理性稳重　　　　　　　　　　　　　　　　(b)宝马的张扬感性

图2-82

中国台湾地区NOVA设计公司经理陈文龙曾经提出设计管理就是对知识的管理，应该做到"均衡状态"与"持续创新"的有机结合。他认为："一个强调感性的组织除了必须面对一般的管理运作与成长发展的规划外，更需要随着主客观环境的改变，不断地去提升与蜕变创新的活力与能力……"我们必须了解，管理设计过程的目的是获得优秀的设计，确立企业的形象。设计的过程也就是设计师所经历的一系列行为过程，是一套方法，一种手段，一个结构。利用规则去管理与评价设计时，应该根据产品的特性与开发的实际周期，灵活地运用这些资源与手段。也就是说，模糊的定性化管理模式在某些情况下比机械的定量化管理方式更有利于设计工作的展开。例如，Native设计公司为B&W设计的专业扬声器，就是在其设计总监莫顿·瓦伦的管理控制下，灵活地抓住了创意的实质，跨越了某些繁杂的程序规则，在概括构想出来之前，就已有了产品的创意，使此款设计轻松而又不乏睿智。既抓住了设计的最初灵感，又不过于复杂。现如今，国内的一些企业对于模糊管理与定性评价也有一些认识，新大洲摩托车厂在对其设计部门进行目标管理的同时，还破例允许该部门的设计师们在工作时间欣赏背景音乐，以激发设计师的创造力（图2-83）。

从"熵"理论可知，系统各因素只有在远离平衡状态的前提下，运动的秩序性才能产生。从混沌理论来看，只有在均衡的边缘才有混沌的出现，也才会产生探索与质疑进而引发创新的动力。设计管理的理想境界也许就是在企业管理，设计师和消费者之间建构一种持续性互

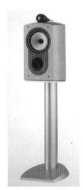

图2-83　在感性与灵感的驱动下，在模糊管理的激励下B&W专业扬声器的卓越设计

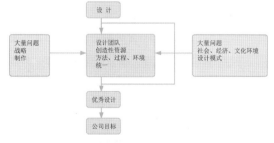

图2-84　设计管理系统图

动模式，让信息和创造力得到正反馈的积极效应。也许只有这样，才能保证最终的设计结果符合企业的整体战略(图2-84)。

意大利的ALESSI公司一贯坚持在技术含量较低的家庭日用品设计上不遗余力，他们的管理者们不惜重金聘请国际知名的设计大师为公司提供咨询服务，以确保其产品的高品质与高附加值。ALESSI旗下的设计师们的名单就是一部现代设计名人录。众多个性迥异的设计巨匠们在公司良好宽容的设计管理体系下，促成了ALESSI独特的品牌风格。公司设计总监Mendini说过，当我开始担任公司的顾问时，对公司过去的风格进行重新检查，以求创建一个可持续发展的基础……让我们欣赏一下在这种模糊的可持续发展规则指导下,大师们激情四溢、个性迥然的演绎吧(图2-85)。

图2-85　幽默高雅的情趣和对传统鉴赏力的挑战使ALESSI的产品拥有多样而统一的高情感附加值

由此可以看出，在当代企业设计管理体系中感性评价，模糊规则，定性管理已经悄然兴起，这一趋势符合创造性行为的基本发展特点，也为设计资源的可持续发展与利用提供了新的思路。

实际上，设计管理在组织设计行为中起到了核心作用，企业的战略定位与市场竞争力在某种意义上依赖于设计管理的有效实施。在这一过程中，我们认为，感性并不排斥规则，管理并不束缚创造，关键是设计管理者如何因势利导地调整设计过程，实现战略目标。

3. 设计管理的方法原则

从上文的阐述中不难看出，作为现代知识管理的一项重要研究课题，设计管理应该在一个综合立体的框架下遵循下列原则。(图2-86)

1) 系统原则

从社会、企业、消费方式、环境等综合因素出发，系统宏观地进行考虑。

2) 效益原则

设计管理的目的是提高效益，这里所说的效益是综合效益，既包括企业效益、市场效益，也包括社会效益、环境效益等。因为只有在设计管理中做到综合协调诸多看似矛盾的效益因素，我们的设计才是可持续发展的，才是真正合理的设计。

3) 简化原则

管理的方法形式应该做到简化而且具有人性。复杂的条款、程序容易流于形式，设计合理的生活方式是目的，简化管理就等于提高效率。

4) 合法原则

应做到一切工作过程与评价结果都有法可依。

5) 定量原则

管理过程中适当的定量化原则可以帮助设计真正融入工程与生产中去，有助于科学合理地对过程及结果进行合理化评估。

6) 感性原则

尊重与利用感性原则关系到设计团队的活力与创造力，并最终影响设计结果的灵性。

7) 时间原则

对于时间的管理是现代企业的一项重要管理内容，它是资本循环的关键环节，设计管理必须融入到企业的整体管理中去，才能真正给企业带来效益。

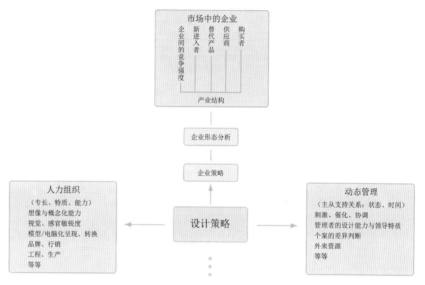

图2-86　创新设计

第3章　产品造型设计的程序

3.1　概述

设计程序是我们为了实现某一设计目的而对整个设计活动的策划安排，它是依照一定的科学规律合理安排的工作步骤。每个步骤有着自身要达到的目的，各个步骤的目的集合起来实现整体的目的。比如说，学生的作息安排在某种意义上也是一种程序设计，好的作息安排能使学生健康顺利地生活和学习。我们每天去上学，从起床、穿衣、刷牙、洗脸、吃饭、乘车上学，这个过程的每个环节都有着自身的目的，若每个环节都顺利，那么去学校之前所需要的时间就少，也就是效率高了，这个过程的各个环节是有一定规律的。生活中的做饭、炒菜也是如此。如炒菜的程序，先备料、热油、放入菜加添各类配料，这些烹调技术和程序与所要的口味有着十分密切的联系。这些环节的操作及时间长短、顺序都直接影响着菜味质量。因而程序的重要性是显而易见的。

工业设计的程序也是如此，只不过它涉及的因素更多，更复杂些。尤其是在当下的社会技术的背景下，设计置身于现代企业制度的综合环境中，已经不仅仅是一种单纯的工作，更成为质量管理与过程改进的核心，成为建立现代企业制度的有效利器。可以说，对于产品和服务在整个生存周期各个阶段上的成功，合理有效的设计活动程序和方法可以发挥重大的作用，能够给公司和消费者带来价值：通过有效程序缩短设计周期，提高设计效率降低设计成本；通过在设计中合理考虑生产问题降低生产成本；通过在设计中仔细考虑将来可能发生的问题降低将来的适应成本或处理成本；通过在设计时瞄准顾客需求和期望，最终提高用户的接受概率；通过将来的成长、市场表现得到更高的战略价值……(图3-1)

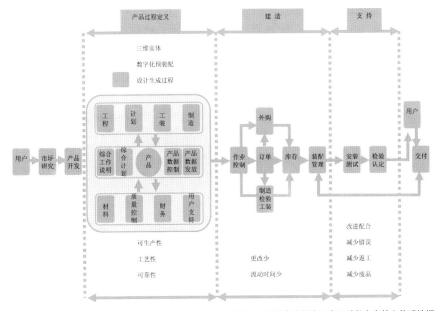

图3-1　现代企业制度下产品过程定义的立体系统框架

由于现代设计生存的企业管理环境、技术支撑环境、社会需求环境都发生了变化和重组，所以势必带来设计程序上的结构性调整甚至变革。传统设计是一种逐渐演变的活动，凭借经验和直觉缓慢推进，它是一种线性的发展过程，下一步的结果取决于上一步的成功，其间的连带因果关系十分紧密。但在商业化与信息化结合的今天，往往要求的是更快速有效且灵活多变的适应性设计程序系统。设计程序的研究与应用，自然不能回避施加于其上的这种巨大商业压力。我们确信这种压力和需求将促使设计师借助于现代数字化技术对传统的设计程序、方法、手段进行立体化、全方位的发展与变革。图3-2就是对于CAID系统参与的产品开发程序流程的系统描述。从中我们可以大体地看出数字化技术已经作为一个巨大的模块将设计的各个部分进行有机贯穿组合，整合了传统过程中的各种资源，提高了设计开发的效率。

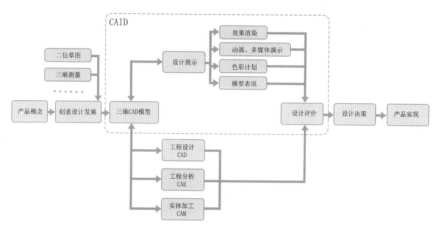

图3-2 CAID系统参与的产品开发系统流程

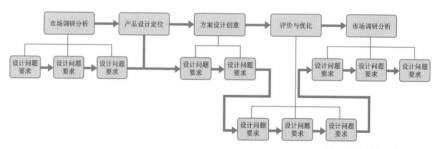

图3-3 传统的线性设计程序

3.2 产品设计的常用程序

杰夫·坦南特在《六西格玛设计》一书中指出："理想的设计过程应该是一个反复进行的调研、设计、模拟、失效验证与评价的循环，直到设计完全满足设计概念、限定条件和评定准则。"简洁、科学、有效的程序意味着设计成功了一半。由此可以看出，现代设计是以立体、并行、系统、注重过程改进等重要特征对生产和消费施加重要影响的。

3.2.1 市场调研与分析

1. 设计问题的提出

设计就是解决问题的过程，人们生活工作中的需求、问题的发现是设计的动机和起点。在设计实践中，设计任务的提出会有多种方式，企业中的设计师是从企业决策层以及市场、技术等部门的分析研究中获得设计任务的；设计咨询公司是受客户委托得到具体项目的；自由设计师甚至可以直接通过对市场的分析预测找出潜在的问题进行设计开发……无论任务由谁提出，最重要的是遵循科学的产品/服务开发设计的原则。设计的对象必须满足人们的根本需求，必须给企业带来商业效益。

如果项目设立错误，则会使后面的一系列工作变成徒劳。我们经常会看到现实中的诸多企业投入大量的人力、物力、财力开发生产出来的产品没有市场，这当中除了质量问题外，更多的是开发设计的项目没有根据市场和需求研究提出。在当代的商业社会中，企业中的任何项目都必须从构建业务模型开始，业务模型的构建应该同时以企业战略和最终用户需求为基础。这有利于规范项目的目的、范围和项目组成员的角色与职责。在项目开始之前的这些工作是十分有价值的，它有助于阐明项目的目的并使项目尽快开始实施，同时会在未来的工作中对各个环节进行量化管理与有机磨合。

一个良好的起点是以书面的形式出现，它不仅包括设计的商务合同协议，更包含项目的诸多技术要求及所要达到的预期目标。同时一份详尽的产品设计计划书也是必不可少的，设计计划书中应该将整个设计研发阶段的各个阶段的时间安排、人员分工、费用预算、方法手段、目标要求等一系列因素做尽可能量化的安排规范，以方便今后对于项目的控制管理与验收评价。

2. 信息资料的收集

要得到一个问题的正确解决方案，首先应做大量的分析研究，而分析依据的来源就是尽可能地收集大量有关信息资料，以供下一步分析、定位和决策使用。

由于网络与信息系统的快速发展，今天只要有心想去收集市场相关的信息，对于所有的厂商与设计公司来说，机会成本与信息的涵盖面都会是几乎完全相同的！但由于组成的设计开发团队，各有其企业文化及产品策略的背景，所形成决策的主管其专长、喜爱与品味也不会相同，再加上每一个设计开发团队的创意活力不会相当，所以解读推研出来的概念与方向必然不同！但是，广泛有效地收集和占有情报，是未来设计成功的前提条件。这个阶段的工作不应该是由某一个部门完全负责与执行，而不去与其他专业进行沟通互动。因为从创意管理的观点来看，有时小小的相互触动可能会透过反馈的作用而扩大效益，转化成突破性的机会！

收集信息和情报一般要从几方面入手。

1) 有关产品/服务用户的情报调查

① 人们对产品的功能需求

② 人们能够出多少钱购买这一产品以及使用它所需的费用

③ 可靠及耐久性，产品操作上的方便程序和使用过程中的维修问题

2) 有关市场方面的情报调查

① 市场对该产品的需求如何

② 市场上类似产品的销售情况以及相关产品所占市场份额的比例

③ 价格情况
3) 国内外同行业的产品情况调查
① 产品的功能、款式比较
② 产品的技术水平、材料工艺等比较
4) 专利情况调查
① 国内最新款式、结构、技术情况
② 国际最新款式、结构、技术情况
5) 该产品涉及的新技术、新结构、新材料、新工艺等方面的情报调查
6) 政府和社会相关法规、条例
7) 生产企业的技术水平、工艺条件、包装水平、制造精度、生产成本等情报调查
8) 该产品的发展沿革的情报调查

在上述诸多材料的收集整理过程中，不同工作团队之间应该进行紧密合作，采取多方位，多角度的调研方法和手段：通过询问、观察、问卷统计、拍照录像及录音、查阅资料、查阅专利文献、购买样品等方法来收集情报。在这个阶段的工作中，应借助于各种资源、手段，尽可能多地收集有关资料，而暂且不要进行评价，任何资料信息都有可能是将来设计方案的基础。

3. 信息资料的分析整理

概念形成的过程是需要信息、经验与转换的能力，也就是如何将信息情报转换产生市场上有意义的创意方向！这就需要设计团队不仅要占有与掌握信息资料，而且要对这些资料进行深入的、理性的研究分析。通常设计团队会举行Focus Group群体座谈会，针对现有的同类的竞争的产品与即将推出市场的设计概念提案，通过分类、归纳、演绎、统计、比较等各种质化或量化手段，深入了解与澄清消费者的需求，以此为设计方向提供建议与决策的依据。这个过程的重点就是对上述收集的多方面信息资料进行分类、整理、归纳。使它们按照一定的内容条理化，从而进行分析研究。例如在功能方面，我们可以这样分类整理：

① 消费者对该产品的功能要求；
② 目前市场上同类产品的功能分类比较；
③ 应该改善的功能；
④ 新设计提供功能的可行性。

将我们上述所列出的情报内容都这样整理后，进行认真细致的分析研究，注重分析结果的比较评价。这个阶段的工作，设计师应该尽量运用各种定量、定性化的统计手段对收集到的各类资料信息进行分析。其中各种类型的统计图表会起到简洁、直观的效果。这些分析的初步结果可以帮助我们确立设计定位(图3-4～图3-6)。

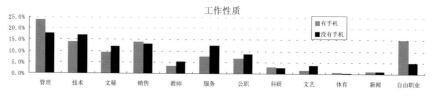

图3-4 柱状统计图能清晰地显示出不同职业的人员对手机需求的程度，设计中应考虑这些人员的心理及生理特征

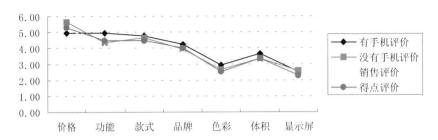

图3-5 上面的折线图显示的是不同的人对于手机各种设计要素的关心程度，从中可以找到设计工作的重点

3.2.2 产品设计定位

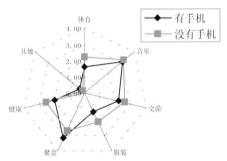

在分析评估后，将分析结论有机融入公司发展策略，以定位新产品的整体"概念"。这样的概念通常是以文字格式来做叙述，会将"市场定位"、"目标客层"、"商品的诉求"、"性能的特色"与"售价定位"做定义式的条列描述。设计方法应用的重要驱动力在于准确有效地收集、识别、量化各种限定条件，进而帮助企业推论

图3-6 散点分布图的分析归纳可以直观清晰地找到未来设计的使用者需求取向

出准确的设计定位。也就是说，当我们发现一个问题，并且经过分析研究后，决定用某一独特方式来作为解决这一问题，明确设计目标的途径。例如我们口渴需要喝水，喝水要用杯子，在生活中的不同场合与情况下喝水，人的行为特点和需求是具有差异化的，在公园、在餐厅、在飞机场，不同的人喝水所使用的杯子是不同的。设计师必须明确要设计适合哪种环境下使用的"饮水用具"，同时要明确各种要实现的要求指标，其中包括功能要求指标、生产技术指标、造型及色彩方面的指标等，总之是要建立一个设计评价体系。我们在这里必须强调指出的是，设计定位的正确与否直接关系到项目的最终成败。可以说，它就是整个设计活动的"基准"，无论是今后的草图方案，还是样机评价，都要以此来作为评审依据。正如杰夫·坦南特在他的《新产品/新服务完美投放市场》一书中给"定位"赋予的含义：启动项目的关键在于创建一个概念性的定位，并通过对竞争对手的良好实践的归纳建立基准，同时通过对不同行业的调查研究建立基准，以此作为方案的补充……良好的设计将通过基准建立、能力评定、模拟和试用、以及消除风险与错误，逐渐形成并确定一个理想的解决方案。这里的关键词就是——基准。

3.2.3 概念创意与方案设计

1. 使用者需求分析

设计师必须明确，只有当使用者真正需要某种东西时才会想要使用它。这种需求成为外观、功能和形式上的理想解决方案的真正动力。例如，对于"居住"

这一概念,不同的使用群体在特定的环境下,就会产生不同的需求,这就要求设计师根据这些需求提出相应的解决方案。如果一项需求是要求自由移动方便搭建,那么你将会看到帐篷。如果有一项需求是节省空间,那么你就会看到日本的蜂窝式组合旅馆。如果有一项需求是在恶劣的寒带气候中简易地居住,那么你就会看到爱斯基摩人的硬雪块砌成的圆顶小屋。因此,对使用者需求的分析是直接关系到设计方案成败的关键。

根据马斯洛的需求金字塔我们可以知道,人们的需求是多方面,分层次的。不同的项目需要对相应层次的需求做深入细致的分析。例如,大多数家居环境都有挂装饰画的需求,在为这种需求做设计时,我们可以看到不同的解决方案。人们为了在砖墙上挂画,往往到五金商店去购买钻机,但这仅仅是表象,通过分析不难看出,没有人需要钻机,而是想要一个墙上的洞;也没有人想要一个洞,而是一个装在洞里的固定装置;同样这种固定装置的目的是要挂画以最终满足主人自我实现的满足感。在这个例子中,每一级的需求服从于一个较好的解决方案,却又成为较低一级需求的表象。因此,设计中的使用者需求分析必须抓住其行为方式的本质,才能准确地了解顾客真正意义上的需求本质。成功地进行需求分析应该做到:识别和区分顾客与使用现场;促使消费者表达真实的声音;理性地分析并量化调查数据。从系统论角度来看,这个阶段就是要分析研究设计目标系统中的外部因素(图3-7)。

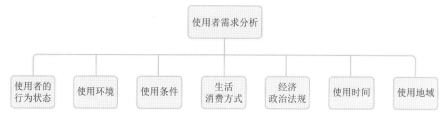

图3-7 设计目标系统的外部因素

顾客现场是顾客真正关注的地方,也是企业和设计师应该着力加以分析研究的地方。使用者是在"现场"生活、工作、接受产品和服务的。同时在需求分析时也应该借助于适时创造的产品使用的虚拟现场,以挖掘使用者的潜在需求,创造潜在市场。在分析过程中,许多设计师愿意借助于剪贴描绘"故事板"的方式,生动高效地寻找到使用者的本质需求(图3-8)。

图3-8 可视化的故事板将再现使用群的生活方式,对深入分析潜在需求很有帮助,它直接影响到方案的发展方向

有效地进行顾客细分也是寻找优秀解决方案的手段之一。将整体顾客根据不同的行为特点分为若干"共同需求主题",其中的原则是尽量满足每一位顾客的使用要求,尽管这一点很难做到,但是适当的顾客细分可以简化研究、设计和操作的过程,提高设计效率。

在进一步的使用者需求分析研究的过程中,设计师可以根据研究的深化去调整设计定位,修正设计发展的方向(图3-9)。

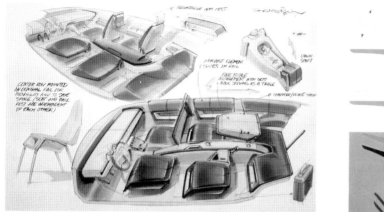

图3-9 基于对调研资料的深入分析研究,会激发设计师的创造力,完成方案的初步构想

在概念创意阶段,设计工作的目的是获得各种解决问题的可能,寻找最佳实现产品/服务功能的构成原理。所有解决方案的创意只能够有一个出发点,就是对用户的研究分析。伊利诺理工学院的派催克·惠特尼教授将这种分析研究过程分为两类:第一类,产品焦点研究。通常通过概查、集中讨论、面谈、家庭走访和易用性测试来询问顾客。这类研究的强势在于它可以引导出关于供应的具体洞察,能够使得公司修正问题,并增加产品特性。它可以是迅速的、实用的、并能引导出在主要细节方面有效的统计结果,为进一步的方案设计提供更为有利的功能框架模型。第二类,文化焦点研究。运用类似进行人口普查和人口统计学数据的措施来关注像价值系统、社会结构、以及朋友和亲戚之间关系的日常生活总体模式。这类研究可以引出有关一种文化的惊人发现。例如,一个公司可以了解到正在增加的双工资家庭的数量、了解到更多的人在获得高中教育、了解到人们正在把价值放在他们个人信息的隐私上。这一研究将给出对于行为、信仰和人们目标的深刻的洞察;反过来,这些洞察可以用来对公司正在准备导入的产品以一种总体方式进行思考,更能够给方案的初期创意提供启发刺激。设计师在这一阶段应该训练自身灵活运用各种手段快速洗炼地记录下灵感创意与分析思路的能力。

2. 技术原理与功能结构设计分析

1) 功能的研讨

我们知道,产品的各个组成部分具有相应的功能,功能划分及分析研究的目的是要了解它们之间的功能内容和相互关系,这个过程实际上是透过现象来分析事物的本质,要知道,设计产品本身并不是我们的目的,它提供的功能才是它存在的目的。因此,在研究技术原理的基础上确定功能实现的途径和手段,也就找到了设计的出发点。

我们在研究产品功能时，应该学会对组成产品功能的各个子功能进行分类研究，视其重要程度不同，在设计上区别对待。一般来说，人们习惯于将产品功能区分为基本功能和辅助功能。基本功能就是产品为用户提供的使用功能，它是产品不可缺少的重要功能。比如手表的基本功能是"指示时间"；笔的基本功能是"书写"；轿车的基本功能是"运送人员"。它们都是用户所要求的必须功能，在设计上是最应重视的。辅助功能也称二次功能，是辅助基本功能的功能，是在设计中选择了某种特定的设计构思而附加上去的功能。在保证基本功能的前提下，辅助功能是可以随设计方案的不同而加以改变的。收音机的基本功能是"播放声音信息"，而为达到这一主要功能所选择的结构、元件都是辅助功能的载体：外壳是为了防尘和保护机芯，提带是为了便于携带，发光二极管是为了指示机器的工作状态等。总之，设计师要想实现理想的方案，必须对设计目标系统中的内部诸要素进行深入研究与细致分析，以实现功能与形式的有机结合与完整统一。这里所说的"内部因素"包括产品的机能原理、结构特性、生产技术、加工工艺、形态色彩、材料与资源以及企业的管理运营水平等技术方面的具体情况和参数（图3-10）。

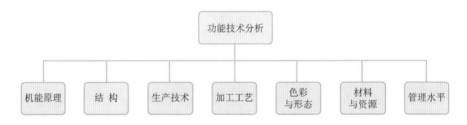

图3-10 设计目标系统的内部因素

对于上述技术功能因素的分析研究是为了寻求解决问题的技术原理。设计师要同各类技术人员、工程师们研讨探求和选择最佳的实现功能的技术方案。这一过程通常是与功能分析相互联系进行的，技术原理是依附于功能系统上的。也就是按照功能系统图找到最佳实现各种功能的手段，选择合适的原理及部件。

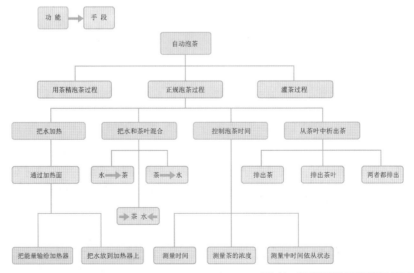

图3-11 自动泡茶器功能/手段树状分析图

从自动泡茶器功能/手段树状分析图(见图3-11、图3-12)我们不难看出，功能的细分会带来相应的功能排布与结构形式的诸多解决方案的可能，在这个阶段，设计师应该将这些可能的结构方案用图解的方式迅速记录下来，他们将是进一步设计的雏形框架。

图3-12 (a)设计煮茶器的锅炉、泡茶器和茶壶的结构排列组合方式研究及(b) 煮茶器的几种基本结构变化

2) 技术分析

除了功能的排布与分析，设计离不开各种技术条件的制约。能否合理地、因势利导地适应当前的各种工艺、技术、生产等一系列限制条件，将是未来项目成败的关键。设计师对于各种生产技术以及工艺条件的深入研究是为了在设计中更好地实现"技术差异的对话与互动沟通"。这里所说的技术差异有客观因素的，也有主观因素的。客观上，当下国内的生产技术水平比较落后，大部分企业还处于引进型加工工业体系，在向开发型工业体系过渡的进程中，设计师会面临很多崭新的挑战：理论上工艺的可行性与国内现有工艺水平、工人素质的差异；生产条件与生产目标质量的差异；技术飞速发展与其转换成现实生产力缓慢过程的差异，都给设计过程带来了无尽的困难。与此同时，主观上，一方面由于历史原因造成的特殊国情使得国家行政管理及计划调控的无形巨手干涉设计理想化的实现，另一方面，消费者综合素质的较大差异导致市场脉搏难以把握。作为优秀的设计师，对各种不良现状的牢骚与抱怨是无法解决问题的。我们必须认识到，设计并不是理想化的自我实现过程，它其中包含的是动态的实现适应性的决策过程。因为"把进化的原因完全看成是外部条件决定是片面的，有序化是生命与自然界的本质矛盾，必然引起生命形式内部危机，并导致自身的适应性进化。"(普利高津语)这种设计进化的结果也必然不是走向全局"最优"，而只能以"较优化"标准予以评价。

追求商品形态和产品材料以及零件使用上的变化，是设计实现价值的一条重要途径。借助于新材料的开发力图表现设计差异化特征，会取得意想不到的市场效果。如苹果公司最先将透明鲜亮的塑料应用于家用电脑产品，不仅利用这种材

料差异拯救了面临困境的公司，而且在全球范围内刮起了一阵透明产品的热风。从环保角度切入产品设计的材料差异，不仅可以增强企业产品的市场竞争力，树立企业良好的公众形象，而且有助于企业建立可持续发展的产品链条，为社会步入有秩化发展轨道做出切实可行的贡献。例如设计师在SGI工作站的设计中有意地大量使用回收的废旧塑料，不仅使产品的整体外观质感有别于其他电脑终端，而且在深层次内涵中与其他同类企业拉开了距离。可见，对材料差异的准确把握，从一个特殊角度给设计带来活力。在上述情况下，设计师要以一种积极主动的配合精神，来协调主客观因素造成的差异化，充分调动自身的专业化知识去调整理想与现实之间存在的差别，这种过程类似于一种知识整合过程，在互动的整合过程中，实现了技术差异的对话与互动沟通。对于技术细节的了解不仅有助于规范设计进程，而且也为设计师与工程师的有效沟通提供了一种积极的语言平台，有利于今后深入设计工作的展开(图3-13)。

图3-13 对功能与技术结构的分析有助于更好地规范设计方案，使得之后的方案深入过程更加高效

3. 提出各种变体方案

人们很多时候都有一些习惯的工作方法，在创新性设计过程中，我们很容易被一些思维定势或者经验惯性所左右。如果设计一开始就陷入一些具体的功能、结构细节中，那么，得出的方案很难带来创造性的突破。上述诸方面深入细致的研究分析的结论就是我们从事物的本质入手寻找最佳方案的有力依据，同时它们也有可能给设计师的创造构思带来技术上的禁锢。因此在这个阶段，设计师必须学会将以物为中心的研究方法改变为以功能为中心的研究方法。实现用户所要求的功能，可有多种多样的方案，现在的方案不过是其中的一种，但并不一定是一种理想的方案。从需求与功能研究入手，有助于开阔思路，使设计构思不受现有产品方式和使用功能的束缚。设计师在理性分析与思考后，现在需要更为感性的创造性灵感与激情。

要认识到产品设计的制约因素复杂多变，设计活动更是一种综合性极强的工作，这就要求设计师具有创造性地运用形势法则去综合协调与解决设计目标系统内诸多因素的能力。为了高效快速地记录各种解决草案以及草案的变体，速写性的表达方式是必不可少的，它是设计师传达设计创意必备的技能，是设计全过程的一个重要环节，是对产品总体造型构思视觉化的过程。但是，这种专业化的特殊语言具有区别于绘画或其他表现形式的特征，它是从无到有，从想像到具体，

是将思维物化的过程,因此是一个复杂的创造思维过程的体现。设计师将头脑中一闪而过的构思迅速、清晰地表现在纸上,主要是为了展示给设计小组内部的专业人员进行研讨、协调与沟通,以期早日完善设计构想。同时大量的草图速写也能够在设计初期起到活跃设计思维,使创造性构思得以延展。由于设计初期的许多新想法稍纵即逝,设计师应该随时以简单概括的图形、文字记录下任何一个构思。这种草图类似于一种图解,每个构思都表现产品设计的一个发展方向,孕育未来发展的可能性。设计师可以借助于任何高效便捷的表现工具,例如,钢笔、马克笔、彩色铅笔,还可以使用一些二维绘图软件,例如Photoshop、Coredraw、Painter等手段进行表现(图3-14、图3-15)。

这个阶段的主要任务是尽可能多地提出设想方案,设计师可以借助于排列组合的方法寻找问题解决的多种渠道,从下面的树状图可以看出,学会分解问题的方法是提出更多方案变体的前提,将现有的主要问题分解为诸多子问题,每一个

图3-14 不同手段、不同风格的设计草图的目的是一致的,都是为了快速准确地记录下构思创意的每一次灵感火花

(a) (b)

图3-15 (a)项目最终结果始终保留设计初期的创意的灵性 (b) 图解性的草图研讨更多的方案变体

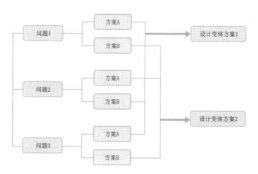

图3-16 设计问题分析与方案的形成

图3-17　草图性的故事板生动形象地展示出设计师的睿智与敏感，为最终的创造性方案的诞生奠定了基础
（飞利浦的家庭影院系统设计）

子问题可以提出相应的几种解决方案，将不同子问题的解决方案作排列组合，就会得出意想不到的奇思妙想(图3-16、图3-17)。

3.2.4　方案评价与优化

1. 较优化的评价体系与方案初审

传统的设计方法追求最优化目标，它要求在研究解决问题时，统筹兼顾，多中择优，采用时间、空间、程序、主体、客体等方面的峰值佳点，运用线性规则达到整体优化的目的。但是，当前数字化技术条件下的工业设计在实践中发现，由于制约因素的多样性和动态性，在选择与评价设计结果时，无法确定最优化的标准。设计过程中，由于任何方案结论的演化过程都是相对短暂的，都不是走向全局"最优"状态的，真实的产品进化过程不存在终极的目的，面对客观环境的适应性而言，也总是局部的、暂时的。这就为当前工业设计的评价目标提出了相对和暂时的原则，把这种"合理的生存方式"界定在有限的范围内，因此这种"合理"与"适应"也就是"较优化"的，这就是设计合理化的含义。这种设计观丰富和发展了传统的系统科学方法中的优化原则，为设计实践确立了科学的评价体系与标准。

设计评价应该是动态地存在于设计的各个阶段的，贯穿于设计的全过程，这也是现代企业所追求的"过程改良"的关键环节。只有通过严格评价并达到各方面的要求，才能降低批量生产成本投入的风险，让企业真正通过设计的利器获得效益。那么优秀设计的评价标准是什么呢？对于这个问题，不同的项目具有不同的标准，但是一般情况下，一个好的设计应该符合下列几项标准：

① 高的实用性。
② 安全性能好。
③ 较长的使用寿命和适应性。
④ 符合人体工程学要求。
⑤ 技术和形式的特创性、合理性。
⑥ 环境的适应性好。
⑦ 使用的语义性能好。

⑧ 符合可持续发展的要求。

⑨ 造型质量高——自信的结构，造型原则的明确性；整体与局部的统一和明确性；色彩风格的流畅性。

2. 带比例尺度的设计草图

在经过对诸多草图方案及方案变体的初步评价与筛选之后，提选出的几个可行性较强的方案需要在更为严谨的限制条件下进行深化，这时候设计师必须学会严谨理性地综合考虑各种具体的制约因素，其中包括比例尺度、功能要求、结构限制、材料选用、工艺条件等。因此，带有比例尺度的设计草图也就显现出独特的优势。通过进行这种较为严谨的草图推敲，一方面，使得初期的方案构思得到深入延展。因为作为一种创造性活动，设计构思通过平面视觉效果图的绘制过程不断加以提高和改进。这一过程不仅锻炼延展了思维想像能力，而且诱导设计师探求、发展、完善新的形态，获得新的构思。这时的表现图绘制要求更为清晰严谨地表达出产品设计的主要信息（外观形态特征、内部构造、加工工艺与材料……）设计师可以根据个人习惯选择得心应手的工具：色粉、马克笔、签字笔、彩色铅笔等，也可以借助于各种二维绘图软件及数位绘图板等计算机辅助设计工具。另一方面，它能够有效传达设计预想的真实效果，为下一步进行实体研讨与计算机建模研讨奠定有效的定量化依据。设计师应用表现技法完整地提供产品设计有关功能、造型、色

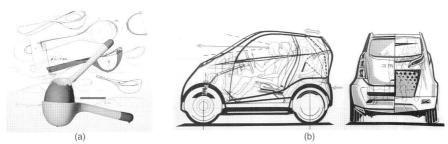

图3-18 (a)带尺度的草图为方案最终确立奠定基础 (b)汽车设计中的胶带图带有严格的比例尺度，为制作模型作准备

彩、结构、工艺、材料等信息，忠实客观的表现未来产品的实际面貌。力争做到从视觉感受上沟通设计者、工程技术人员和消费者之间的联系(图3-18)。

3. 工作模型

当前在计算机辅助设计导入产品设计领域的技术前提下，设计师们有时为了缩短设计生产的周期，开始忽视或者跨过工作研讨模型这一过程，认为在现代技术背景下还使用这种"落后的"人工手段没有必要。但是我们认为，工作模型制作的目的是为了把先前二维图纸上的构想转化成可以触摸与感知的三维立体形态，并在这种制作过程中进一步细化、完善设计方案。尤其是在当前先进的数字化、虚拟化技术广泛应用的前提下，设计师的感性评价知觉受到了前所未有的挑战。因为我们生活在一个物质化的世界中，我们感知与使用产品的手段是综合的，不仅要看到、听到、还要摸到、闻到……总之，作为以创造物质化产品为职业的设计师应当为使用者创造出更为全方位的用品，这种工作更像是雕塑家，设计师应该用自己的手指去感知与创造一个更为微妙的情感物质混合体，而不仅仅是一个冷

冰冰的机器。

凡是使用过计算机进行设计建模的人都会有一种莫名的迷茫，尽管现代虚拟技术下模拟的数字化模型可以在屏幕的后面任意修改与旋转，但真正敏感的设计师会发现那摸不着的形体在细节、质感等诸多因素上难以控制得得心应手。由此可以看到工作研讨模型的作用与意义所在。用手指去感知与设计，有效弥补了二维图纸与电脑虚拟形态的一些技术缺陷，可以让设计师在更为感性的细节问题上进行深入研讨。工作模型应该是目的性较强的分析模型，是设计深化必不可少的手段。设计师可以根据需要就设计中的某些具体问题进行工作模型的制作研讨，可以专门为研究形态的变化而制作模型，也可以在选择色彩时制作模型，可以就某一工艺细节制作模型，还可以为改良功能组件的分布制作模型……由于工作研讨模型的特殊性要求，在选材制作上应该尽量做到快速有效地达到研讨的目的，一般都选择较为容易成型的材料，如石膏、高密度发泡、油泥等。在一些特殊专项的研究中，可以寻找一些更为简单有效的方法，例如汽车设计中选择色彩时，只是制作一些简易的半球体，在上面喷上不同颜色的漆，在不同光线下进行研究比较。总之，工作模型是深入设计的必然产物与有效手段，也是设计评估工作中必不可少的方法，想要灵活有效地使用这种手段进行设计需要设计师对于设计手段本身进行再设计(图3-19)。

图3-19 (a)设计师在制作缩比研讨模型 (b)使用高密度发泡制作的MODEN形态研讨模型

4. 计算机辅助参数化建模

计算机辅助设计的导入，使设计工作的程序方法产生了前所未有的感性倾向。"像艺术家那样富于激情地创造和工作"也许是不久的将来工程师、设计师的座右铭。"人性化设计"的命题不仅是为使用者提出的，更是为设计者提出的。设计师的工作过程及方法也应是"人性化"的。这种变革归功于CAID技术有机融入SIMS系统之中，将现代工业体系中的产品开发方法带入交互式、并行式的新天地。这其中，界面友好的一系列参数化工程建模软件如同赋予设计师以神奇的画笔，不仅大大提高了设计效率，而且真正做到了设计与生产有机结合。

众所周知，设计师在实际产品设计过程中所遇到的问题是多方面的：首先，在设计概念的表达方面，无论是设计师手工绘制的、还是借助于计算机"电子图板"等实现的草图、产品三视图或效果图都很难从全方位准确描述产品的造型信息。其次，在设计概念的评价方面，以往通过产品效果图和手工制作的产品模型，难以达到对设计方案的反复修改，且在修改过程中将消耗大量的人力、物力、时间，另外也缺乏精确性。最后，设计概念在生产制造流程中的实现过程中，设计

师将花很大的精力向工程技术人员说明其设计概念,而以往结构工程师仅凭设计师没有参数概念的造型表现图是无法正确实现设计师的意图的,常常只能另起炉灶——从头进行工程模型的构建。基于这些技术屏障,现代工业体系中的产品开发方法是交互式、并行式的,实际操作中往往采用系统分类法与并行结构分析法来进行课题的研究设计。具体方法如下(图3-20):

① 将影响设计原创性的若干因素分为两大类:(在工业设计阶段)概念设计的创造性及其表达;(在生产制造流程阶段)原设计信息的接受与反馈,概念模型的可实现性。

② 将上述分类出的两组既相对独立,又互相联系的信息处理阶段分别系统地研究其影响产品概念设计原创性实现的关键因素,及其实现方法。

③ 在现代化工业生产并行的生产结构体系中,研究使设计信息的控制与传递的最优化与最优管理的可行性。

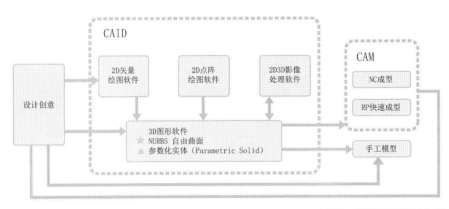

图3-20 计算机辅助设计与加工

④ 将探讨的实现方法用有效的系统平台与课题实例来进行论证评估。

由于计算机辅助设计和辅助制造的软件界面及功能的智能化、"傻瓜化",设计生产中的并行工程、模块关联互动的特性不仅成倍地缩短了设计生产的周期,更主要的是导致了设计者工作方法的变化。设计师们可以更加充分地发挥自己的才智与判断力,从更直观的三维实体入手,而不必将精力过多地花费在二维工程图纸上,他们甚至可以利用口头语言和手势在电脑的帮助下将天才的设计思想加以实施,从此远离过去那些图纸绘制、装配干涉检验、性能测试等繁重的重复性劳动,转而让其为智能化的计算机代之完成。科技的发展,给设计者们带来尽情发挥他们天才想像力的无尽空间。在德国奔驰公司的设计部,设计师、工程师们已经远离了繁重的油泥模型制作、样车打造、风洞实验、实体冲撞实验等耗费人力物力的传统设计检测手段,取而代之的是各种不同的数字化虚拟现实设备。波音公司在其波音777产品的设计开发过程中,完全借助于计算机,整个设计阶段没有一张图纸,体现了对传统反叛的设计理念。现在,设计师凭借感性设计手段将最初的原创想法绘制成平面效果图,智能化的软件就能在三维空间内追踪其效果图的特征曲线,完成三维实体建模及工程图纸的绘制。如果设计师在任何一个模块中的一个环节进行修改,相关模块中的参数也随之进行修正,这一优势在许多复杂系统的设计中更能发挥其长处,也许传统的以严格的尺度固定的模型已经失

去了意义，而仅仅成为设计者和制造者进行大体估量的参照系。在这样的设计生产环境中，设计者或工程师不必准确详细的了解整个系统，在需要时，他们会去借助于电脑，从数据库里调出相应的功能参数，这样的设计者和工程技术人员能够将更多的精力投入到前期富于创造性的工作中去，更多地凭借感性去工作，更

图3-21　借助于电脑将二维效果图的曲线特征进行数字化追踪，最终完成整个设计过程。未来设计师和工程技术人员的工作方式将更接近于艺术家

多地借助于艺术家的方式去工作(图3-21)。

5. 效果图渲染及报告书整理

经过上述诸多步骤地不断深化，设计已经基本定型，这个时候设计工作小组需要将整个的工作成果展示给决策领导进行评价。逼真清晰的效果图将在最终的评价决策中起到关键作用，由于审查项目的人员大多不是设计专业人士，效果图的绘制渲染必须逼真准确，能够完全展示设计的最终结果。同时，设计分析过程的诸多调查分析过程与结果也应该准确地加以展示，为设计方案提供有力论证与支持，因此设计报告书的整理与展示也将成为左右最终决策的重要因素。一般情况下，设计师会调动较为强大的电脑软件进行效果渲染，甚至借助多媒体动画技术以求做到全方位逼真地展示方案(图3-22)。

手绘效果图　　　　　　　　　　　利用强大的渲染器绘制的三维效果图

图3-22

6. 综合评价

在最终的方案评审过程中，评审委员会中汇集了各方面的人员，既包括企业的决策人员、销售人员、生产技术人员，也包括消费者代表、供应商代表等，他们会从各种不同的角度审查评价设计方案。因此尽可能全方位立体真实地展示与说明设计构想尤为关键(图3-23)。

综合评价的目的就是将不同的人，不同的视角，不同的要求进行汇编，通过

图3-23　小型评审会上，方案的展示手段是多方面的，可以是平面的，立体的，也可以是多媒体的

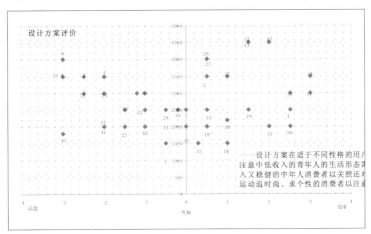

图3-24　利用统计图表对最终设计的各要素进行定量化评价，给人更为直观科学的结论

定量和定性化分析，对设计施加影响，其本质可以说是设计付诸生产实施之前的"试验"，其目标是尽量降低生产投入的风险。

7. 方案确立

经过反复的论证与修改，方案终于得到了确立。但我们必须清楚，这个过程往往并不是一帆风顺的，有时需要多次反复才能得到较为完满的结果。

3.2.5　设计实施

1. 结构工艺可行性设计分析

由于设计过程已经对结构材料工艺进行了调查研究，因此在设计实施前，设

图3-25 结构工艺的可行性设计同样是在参数互动的技术平台上完成的

计人员的主要工作是协助工程技术人员把握结构与工艺的最终可视化效果,将其转化为量化的生产指导数据,以求设计原创性不在生产中损失。例如,设计师在分析产品表面色彩喷涂工艺时,就应该配合工程技术人员选择确定色标(图3-25)。

2. 样机模型制作与设计检验

样机、模型是指设计的最终实体结果。它要尽可能具有真实感,能够体现产品投放市场后的真实效果(外观质量、材料质地、使用操作方式、功能运转原理……)。样机制作的目的是用于最后的产品直观评价和生产风险的检测,有时也用于参加各类展示活动和订货洽谈会。

由于数字化技术的导入,计算机辅助设计与辅助制造技术不断得到完善,现在的样机制作就不仅仅停留在传统手工技术基础上了,设计师在实践当中有了更多更灵活的选择。我们可以看到,基于参数化建模技术平台上的RP激光快速成型技术以及NC数控精密车铣技术是当前社会上常用的样机制作手段。虽然它们所应用的技术原理及成型材料具有一定的差异性,但是,这些技术手段却拥有着一些共同的优点:

首先,由于数控技术操纵下的机器设备处理的是设计研讨后的最终参数化模型文件,这就使得设计原创性得到了完整的体现,避免了传统手工制作样机模型时人为性地信息损失。

其次,在加工精度提高的同时,加工的时间也大大缩短。传统意义上需要一个月左右才能完成的样机,现在只需要三四天就完成加工了。这极大地缩短了产品研发的周期,为现代企业制度下提高市场竞争力提供了有利的武器。

最后,由于从设计初期就导入参数化的理念,使得无论是设计还是试制都在一个共同的数字平台上进行,也就为并行工程的导入提供了技术前提。也就是说,我们可以在设计的同时进行样机生产,在样机制作的过程中修改设计,优化结构和功能,同时并没有因为这些调整与修改而使项目实施受到影响,反而进一步优化了设计,真正实现了样机模型制作的设计检验职能。

3. 设计输出

根据样机和电脑中的参数化模型绘制工程图纸,规范数据文件(文件格式应转化为符合数字化加工的要求)。这时的模型文件可以交付模具生产厂家进行模具设计与生产,设计师同样肩负着生产监理的任务,以确保最终的实现效果。在可能的情况下,设计小组还要对产品的用户界面、包装、使用说明书、以及广告推广等诸多因素进行统一设计,这才是一套完整的设计输出过程(图3-26)。

图3-26 完整的设计过程能够确保设计输出的质量

3.2.6 实践设计案例

E-book设计项目概述（设计者：鲁晓波）

1. E-book设计项目简介

何谓E-book工程？（产品概念定义）

E-book工程不是特指某一种软件或硬件设备，而应该是一个涵盖相当广泛的概念，是一种网络出版整体解决方案的重要组成部分。

① 提供电子书的制作、发行、阅读等全程解决方案。
② 建立一套完整的E-book网络出版电子商务模式。
③ 研制并生产具有先进水平的E-book阅读器。
④ 研制符合国际标准的E-book阅读器软件。

2. E-book的设计目标

当今任何一个设计领域，若要在产品设计上取得优势地位，就必须要在高新技术产品的创新设计与开发能力上取得优势。E-book设计项目力求在如下三个方面建立优势：

① 研究性设计和创新性设计。
② 应用以信息技术为代表的高科技并结合市场需求，以实现整体协同设计上的又一次进步。
③ 充分协调设计的功能和形式两个方面的关系，最终实现以人为核心的产品功能与社会价值(图3-27)。

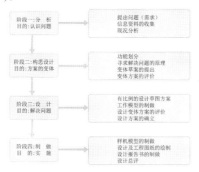

图3-27 E-book设计程序图

3. E-book的设计定位

图3-28　E-book概念设计定位方法(产品的定位描述1)

表3-1　E-book概念设计(定位描述2)

使用者因素	成功者	"蓝领"	学生族	白领青年	公务员
	(BOSS)	"打工族" 户外工作者 社会青年		单身贵族	中层管理者 工薪阶层
工作性质与生活特征	收入高 联络面广 交际应酬多	*无固定工作 *收入不太高 *流动性大 *工作来源零散 *生活规律性差	*无固定工作 *无收入 *规范性与规律性强 *生活条件较好	*工作固定 *收入较高 *知识分子性质 *经营联络 *自由职业 (设计师、艺术家、演艺界、记者等)	*工作固定 *收入较高 *管理型 *案头工作型或四处奔走型 *部分公费购买
使用目的	商情 信息	*存储信息 *阅读	*学习记忆 *阅读书记	*商情、信息 *出差用	*联络 *商情

	阅读 休闲娱乐 网络	*娱乐 *与客户沟通 *出差时用 *网络	*课程记录 *休闲娱乐 *信息沟通 *网络	*交际用 *休闲、娱乐 *阅读 *网络	*礼品 *亲友联络 *出差时用 *网络
阅读环境	室内 交际场合 车内	*无固定办公室 *户外 *周围因素 繁杂无序	*学校 *家庭 *街道 *外省市	*室内 *交际场合 *运动场 *郊外 *车内 *娱乐场所 *外省市	*室内*车内 *社交场合 *外省市 *环境整齐
条件	注重身份 条件优越	*工作地点条件差 *温差大 *灰尘 *振动大	*使用条件 较好 *工具用品多	*注重个性 显示 *注重形象 姿势	*标准有序 *中性
时间	不频繁使用 使用不分 昼夜	*随时需要 *使用频繁 *以业务目的为主	*使用时间长 *使用有规律	*业务、学习 兼有 *使用频繁	*使用频繁 *以公务为主
行为	行为规范 动作优雅	*动作幅度大 *行为规范差	*动作幅度小 *行为规范	*动作幅度大 *行为规范	*动作幅度不大 *行为规范

4. E-book的设计分析

1) E-book的产品市场分析

由于中国加入WTO，将逐渐开放电子、通讯和网络市场，伴随着中文掌上电子产品市场和智能手持设备市场的启动，数码产品将走进人们生活的每一个角落，尤其是填补市场空白的以E-book为代表的电子阅览设备，在中国将拥有十分巨大的市场潜力。

E-book的诞生，预示着无纸化时代的来临，它将在阅读方式、阅读习惯，甚至阅读文化上引发人们沟通方式、学习方式、信息传播的一次新的变革。

E-book作为一个数字阅读产品，它和传统书最大不同在于容量变了。它的美好未来可能出现在宽带和移动很发达的时候，因为宽带将带来海量的需求。但是未雨绸缪，E-book现在就具有了很大的市场，市场需求正是我们进行设计的原动力和技术依据。

预计到2005年，中国全部高等学校、高中阶段学校和部分初中、小学均能连接国际互联网。配合教育信息化，IT企业纷纷挺进校园，将信息技术积极、有效地应用于现代教育当中。在这一进程中，E-book作为学习的辅助工具，将备受全社会的关注。

2) E-book的功能与技术分析

E-book具备以下6个特征：

① 体积小巧，便于携带,可握在手中或放在便携包中； ② 具有良好的人机界面

和输入方式，操作简单，使用方便，能以笔输入；③ 具有丰富的阅读内容以及适用的应用软件和娱乐软件；④ 特低功耗，用电池可长时间连续工作；⑤ 具有较强的通信能力，能发送和接收数据和信息；⑥ 价格低廉，普通人都买得起。

E-book的系统基本软硬件结构为：CPU、存储器系统、输入电路系统、输出电路系统、通信电路系统、无线通信系统、扩展接口电路系统、电源管理电路系统和基本输入输出（BIOS）系统软件、实时操作系统软件（RTOS）、内存管理系统软件、文件管理系统软件、数据库系统软件、输入系统软件、输出系统软件、通信系统软件、扩展接口电路系统软件、电源管理系统软件等。充分挖掘个性化特征：产品外观颜色可由用户自由搭配，产品可凸显用户个性，应用软件按用户角色定制，为不同专业人士量身定做；阅读学习不忘娱乐，学习之中也可轻松听音乐（MP3功能）；采用方正图书格式，支持TXT、HTML使远景E-book可充分利用网络资源，国内最权威、最具人性化的方正APABI阅读器，使阅读在符合传统阅读习惯的基础上更具信息时代特征(图3-29)。

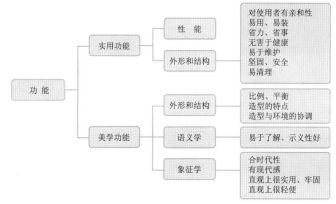

图3-29　功能分析图

3) 远景E-book与其他相关产品的对比分析

产品名称	产品造型	使用场所	使用者	显示器	输入方式	网络功能	内存	尺寸	特殊功能	电池	价格	编号
远景E-book		家庭教室办公室	学生白领阶层	LCD(带触摸屏):5.7清晰度：320×480，象素直径：0.24mm;象素间距：0.27mm;灰度:16级;	软键盘；类似于PC机的软键盘；拼音输入；手写输入；识别率为95%；	串口通讯；红外通讯	16M	173.5 mm × 140 mm × 21 mm	图书下载：从PC机商下载电子读物（小说、法律、税务等);图书阅读;阅读时加书签、标注和下画线。	锂电，待机10~12小时。另有提供日历功能的锂电纽扣电池。	120美元	1
goReader电子课本		家庭教室办公室	学生白领阶层	彩色SuperVGA LCD屏(12.1″对角线),高亮度,双背灯,800×600分辨率	不刺眼的触摸屏(触笔或手指击活)	USB端口连接	5GB硬盘驱动器，32MB DRAM, 2MB闪存	12.6″ × 9.5″ × 1.3″	定制的XML浏览器，内容加密，防止抄袭	可充电锂电池(维持5小时以上)	250美元	2

产品	图片	使用环境	使用人群	显示屏	输入方式	接口	内存	尺寸	特色功能	电池	价格	编号
Sony CLIE PEG-T415		室内户外移动环境	年轻人，经理层，时尚一族	高分辨率(320×320像素)背光EL显示屏(单色)	屏幕上带有文字数字键盘	USE(托架)/红外端口/存储棒插槽	8MB (7MB可用) (DRAM)/4MB (Flash)	11.8×7.3×1.04厘米	增强型红外端口与捆绑的CLIE Remote Commander可以将CLIE PEG-T415转换为通用遥控器,可用于大多数DVD、电视、VCR和AV接收;	锂聚合体可充电电池(内置)	300美元	13
东芝 Genio e570		室内户外移动环境	年轻人，经理层，时尚一族	反射式TFT,320×240,16位(65536色),对角线长3.5英寸	屏幕上带有文字数字键盘	USB串行,IrDA 115kb	64MB RAM, 32MB Flash;	4.92×3.05×0.69英寸	支持蓝牙技术、MP3和MPEG1多媒体播放器、地址簿、日历、计算器、文本编辑器、计划表和内置秒表的时钟、电子邮件客户程序,互联网浏览器	锂离子可充电电池,大约8小时	569美元	14
Fujitsu-Siemens 的Pocket LOOX		室内户外移动环境	年轻人，经理层，时尚一族	3.5英寸,反射式TFT显示屏(240×320),支持65000多种颜色	手写识别和屏幕键盘	Pocket LOOX支持蓝牙技术。该设备的右侧有一个开关,让用户可以激活或停用蓝牙功能	32MB ROM 和64 MB RAM	11.8×7.3×1.04厘米	Pocket LOOX的顶部有一个喇叭,底部有一个麦克风。使用专门设计的GSM手机马来, Pocket LOOX就可以转换为智能手机。	内置式锂聚合体电池,提供使用14小时的电量	355美元	11
Infomart Kaii Linux PDA		办公室移动环境户外	经理层公务员	320×240像素彩色TFT	屏幕上带有文字数字键盘;	带有设备和主机功能的USB接口; RS232C串口; IrDA红外端口;	32-128 MB RAM; 32MB masked ROM 或Flash	140×80×20mm	Kaii将带有Trolltech的Qtopia PDA套件,提供"生产力套件"、"娱乐包"、"互联网包"、"实用程序"	锂离子;不打开背光最少可使用6~8小时,带背光的使用时间为2小时;	300美元	12

图3-30 E-book与其他相关产品对比分析图

技术统计图表见图3-31，图3-32所示。

尺寸　　　　　　　　　　　　　　分辨率

图3-31 技术统计图表

电池时间

内存

图3-31 技术统计图表

5. E-book的设计原则

1) 创新性原则

在E-book产品概念、功能实现、技术方案以及造型等方面的创新设计为该产品带来市场生命力，也是提高产品价值，尤其是在激烈竞争的市场中，创新是E-book获取竞争优势的重要条件，是实现产品的消费个性化和多样化的前提。特别是通过电脑辅助设计的应用，并融入并行工程，保证了原创性的实现，还能方便产品的迅速更新换代，增加品种，又可小批量生产，满足消费者对商品价值多样需求。

2) 实用性原则

实用性是该设计的最基本原则之一，是产品性能的基础，人们购买产品为的就是其使用功能。

E-book同样，一旦离开了实用性，就不会为顾客所认可、为市场所接受，也就无法为企业带来效益。因此，设计将实用性作为最基本的设计原则。设计实用性原则主要包括适用与好用两个方面。适用体现为产品使用方式的合理性，而好用则体现为产品结构性能和质量的可靠性。

3) 资源优化原则

E-book寿命循环设计的重要因素之一，就是在运用新的设计方法的基础上，同时考虑了生态环境保护问题，致力于寿命周期资源最佳利用原则。设计中，资源最佳利用原则包含两个方面，一是在考虑选用资源时，应从社会生产可持续性的角度出发，考虑资源的再生能力和跨时段配置问题，不能因资源的不合理使用而加剧资源的稀缺性和资源枯竭危机，从而制约生产的连续性

4) 低功耗原则

设计上的能量消耗最少原则也同样包含两层意思，一是选用清洁型可再生能源，这样可有效减少能源浪费，如充电电池；另一方面，从设计上应力求产品整个寿命循环周期中能量消耗最少，以免这些浪费的能量可能转化为热辐射以及电磁波等，对环境造成污染，给人们的健康造成伤害。

5) 绿色设计原则

E-book设计采取"预防为主"的环境保护设计思路。设计时充分考虑如何在产品的整个寿命周期中消除污染源和安全地对废弃资源实现回收再生再利用，使

污染物产生最少化或消失于生产过程中，以防止环境污染。

E-book的设计涉及到包括产品从概念的形成到生产制造、使用乃至废弃后的回收、重新利用以及安全最终处理的整个寿命周期。寿命循环设计(Life-cycle design LCD)起源于环境保护，是人们对传统设计方法造成严重环境问题的反思结果。设计要实现产品满足消费者所需要的基本功能(物质与精神需求)，同时注重产品寿命周期中"预防为主"的环境保护战略。力求绿色设计方法和清洁化生产和制造。

6) 安全宜人原则

安全宜人原则也是E-book设计遵循的原则之一。从产品制造、使用环境以及产品的质量和可靠性等方面考虑如何确保E-book符合人体工程学、美学等有关原理，以使产品安全可靠、操作性好、舒适宜人，以免对人们的身心健康造成伤害。

7) 技术相对先进原则

在E-book设计中引入"并行工程"理念，"并行工程"是加速设计商品化的有效手段。实践证明CAID的应用是缩短产品开发周期、提高产品质量、降低产品成本的有效方法。

8) 整体效益最佳原则

设计中考虑的E-book寿命周期成本由企业成本、用户成本和社会成本三部分组成。E-book要真正占领市场，设计必须为顾客考虑，为用户降低产品的使用成本；同时从可持续发展观点出发，考虑企业在维护自身经济利益的同时，还应从提高整个社会福利角度考虑如何降低因产品报废废弃(或部分零部件废弃)后对环境、人们健康等造成的影响而产生的社会成本。

6. E-book的系统设计和方法

在创新设计过程中，设计师的创造性思维、设计经验以及多领域知识等因素处于相当重要的地位。因而，我们从E-book的设计开发环节出发，进行产品创新技术的研究。主要体现在对E-book创新原理、创新过程的描述模型和E-book计算机模型建模技术的研究上。

1) 运用先进的CAID融入SIMS系统

由于现代工业体系中的产品开发方法是交互式、并行式的，因此，在E-book中采用系统分类法与并行结构分析法来进行课题的研究设计。

CAID技术平台的建立原则——研究工具 (Insturment)

E-book项目CAID系统平台的定义是以能够建立三维参数化几何模型为核心技术的系统平台。在其系统功能结构上具备以下特征：

① 强大的三维建模工具；
② 多种等级的(材质与环境)的显像能力；
③ 具备友好的用户界面和操作环境；
④ 具备基本的工程功能与CAD/CAM数据传输接口；

2) 系统设计方法

系统目标的实现是与系统模型的建立、仿真(产品设计信息的分析反馈)、决策等各相关子系统密切相关的，其目的是根据系统分析与系统模拟所作出的决策

提出能在技术上实现的优化设计。下一步才能转入系统的研制、施工或运转。具体说来，E-book开发系统工程的实现过程分为以下四步：

第一步，把E-book开发要实现的功能作为系统的目标，提出约束条件。设计人员（工业设计师、结构工程师）根据这些条件和各种环境因素进行实事求是的分析与评价，设计出有可能实现的几种方案（图3-33、图3-34）。

图3-33 草图阶段

图3-34 使用二维软件深入方案

第二步，对这些方案再做出分析，选出最优方案，并要提出评价优化方案的决定准则(图3-35)。

图3-35 计算机辅助建模技术支持下的方案完善

第三步，就是具体设计、详细设计出最优方案的产品。最后是进行产品的研制、试验和评价，看产品是否达到预期结果，发现不当之处就及时改正，直至实现或接近理想设计为止（图3-36、图3-37）。

图3-36 深化的结构设计

图3-37　CNC模型样机

第四步，当看到E-book设计的预期效果时，市场策划的环节就可以启动了，在动态的环境中，开始进行商业化的包装。包括界面及多媒体演示、平面设计、包装装潢及前期市场推广等。因为在产品设计阶段使用的是数字模式，在计算机平台下，进行视觉化的设计变得异常简单和具有很强的可操作性。

E-book人机界面着重体现了以下几点：①高科技智能化，自然方式与计算机互动。②人性化、自然化、直观操作，同时满足人们的认知心理和审美精神需要。③交互式与和谐的图形用户界面以人为中心人机关系(图3-38)。

图3-38　互动式界面系统设计

7. E-book的设计成果评价

1) 丰富便捷的服务功能

传统的观点中服务是产品的一部分，在信息社会、数码时代，产品的本质就是服务，提供个性化的服务成为各个公司竞争的焦点。"E-boook"依托网络出版系统，将非常方便地实现以下功能：①无纸化的出版方式使出版物形态、流通方式和结算方式发生革命性变化，节约社会资源；②使出版物按需印刷、及时印刷成为可能，也使图书分割购买成为可能。

2) 轻便时尚的外观选型

整个造型呈平板状，体现高科技时代高度集成的造型特点；有机形的曲线轮廓使之更加人性化。从造型语意上左边内敛，右边张扬，形象生动，个性鲜明。从色彩上看，手握部分采用深绿色，自然环保的意识传达得淋漓尽致；其余部分采用高科技的银白色，时尚而优雅。

3) 简洁完善的人机界面

① 视屏更加舒适

② 大容量内存和持久高性能电池使外出阅读更加便捷

③ 可运行内嵌式软件，功能可不断升级

④ 充分体现计算机阅读的特点
⑤ 符合人们传统阅读习惯
⑥ 风格独特、个性鲜明、亲合性强的图形界面

4) 紧凑可靠的功能结构

作为一项电子产品，完善可靠、安全稳定的硬件功能结构也是极其关键的。电源开关按钮采用凹入式，可避免误操作；集中分布于产品下端的各种接口技术先进，因此既紧凑又安全。基于并行工程的造型结构设计，便于制造、装配和维修。

5) 科学合理的成本控制

通过价值分析，获得了良好的性能价格比。成功地将售价控制在人民币1800元。预计年产量达到20万台。2年后达到80万台。

6) 有效缩短设计时间

整个设计仅仅用了180天，较以前的方法缩短了200天，只用了过去时间的50%。

7) 结论

通过远景E-book项目的设计研究、实践，充分表明了计算机辅助工业设计，尤其是将它融入CIMS，能够有效保障设计师的原创性，并以高效的产品创新满足社会的多样化需求，提高企业的竞争能力，从而推动社会的进步与发展，是工业设计在21世纪的一个重要方法。

思考题：

1. 产品设计程序包括哪些部分？
2. 如何有效地获取和分析信息？
3. 结合实例思考：有效信息是如何反映在产品设计上的？

第4章　现代设计方法发展的前沿

　　现代设计的重大特点是高科技横向渗透、交叉与综合。这一特点需要有各种学科知识的人共同合作。工业设计的综合性也日益突出。

　　首先，工业设计的内涵决定了自身的综合性。工业设计涉及到相当广泛的学科领域，有社会领域、文化和技术领域。一个优秀的设计师必须对社会的发展趋势有敏锐的洞察力，对设计的文化背景有相当的认知和理解，同时还必须把握新技术的发展趋势。

　　其次，企业对工业设计的要求也越来越高。这种要求进一步增强了设计的综合性。不同于传统的工业设计只提供工业产品的外观设计为主，新时代的工业设计应能够向企业提供更加全面的服务，它们不仅能提供产品的外形设计和工程设计，也应当提供市场研究、消费者调查、人机工程学研究、公关策划甚至企业网站设计与维护等诸方面的服务。事实上，越来越多的企业已经将企业内部的研究机构削减，转而采用社会合作的方式，既减少开支，也能更广泛地寻求社会上专业资源的合作。此外，许多企业把设计作为一种提升企业经营品质，激发创造性的战略性管理手段，而不只将设计局限于单个产品的开发活动，从而大大地扩大了工业设计的应用范围。由于企业对设计提出了更广泛的需求，设计公司的人员构成不仅限于设计人员，而是多专业人员的合作。

　　青蛙设计公司的创始人艾斯林格认为，"50年代是生产的年代，60年代是研发的年代，70年代是市场营销的年代，80年代是金融的时代，而90年代则是综合的年代。"为此，青蛙的内部和外部结构都作了调整，使以前传统上各自独立的领域的专家协同工作，目标是创造最具综合性的成果。为了实现这一目标，公司采用了综合性的战略设计过程，在开发过程的各种阶段，企业形象设计、工业设计和工程设计三个部门通力合作。这一过程包括深入了解产品的使用环境、用户需求、市场机遇，充分考虑产品各方面在生产工艺上的可行性等，以确保设计的一致性和高质量。此外，还必须将产品设计与企业形象，包装和广告宣传统一起来，使传达给用户的信息具有连续性和一致性。

　　第三、先进制造技术的发展，进一步促进了工业设计综合性。先进的技术必须与优秀的设计结合起来，才能使技术人性化，真正服务于人类。由于计算机技术的飞速发展，CAID-CAE-CAM的技术平台一体化，进一步促进了设计技术走向综合，并使"工业设计本身日益高科技化。"

　　科学技术的不断发展推动着产品的更新换代，人们的审美观念、生活文化也由此推进一大步。同时社会的经济、政治、文化也在发生急剧变迁。与此相适应，工业设计领域也经历着巨大的变革，工业设计的内涵、对象及方法论都在发生着巨大改变。工业设计所涉及的领域拓宽了。新技术在工业设计领域的直接应用主要表现在计算机的应用上，计算机对工业设计的影响是非常广泛而深刻的，以计算机技术为代表的高新技术开辟了工业设计的崭新领域，工业设计本身也高科技化了。

　　在信息社会技术对工业设计的影响主要表现在几个方面：

① 新技术直接应用于工业设计领域使设计的技术手段发生改变；
② 工业设计的综合性日益突出；
③ 对设计对象的影响；
④ 对设计方式的影响。

在设计模式上，绿色设计、并行工程、虚拟现实等设计方法代表了现代产品设计模式的发展方向。随着技术的进一步发展，产品设计模式在信息化的基础上，必然朝着数字化、集成化、网络化、智能化的方向发展。工业设计的发展趋势则必然与上述发展趋势相一致，最终建立统一的设计支撑模型，工业设计师与工程设计师将逐步融合，最终走向统一化。

4.1 绿色设计

4.1.1 绿色设计产生的背景

目前，资源、环境和人口是人类社会所要面对的三大主要问题，尤其是资源问题，正在对人类社会的生存和可持续发展问题造成严重的威胁。随着人类社会的不断发展，人们逐渐认识到资源和环境问题是决定人类生存和发展的两个重要因素。人们对地球上有限资源的合理利用，不但关系到当前的生活水平和质量，而且还关系到人类社会未来的进一步发展。

4.1.2 绿色设计的基本概念和内容

1. 绿色设计的定义

绿色设计GD（Green Design）通常也被称为生态设计ED（Ecological Design）、环境设计DFE（Design for Environment）和生命周期设计LCD（Life Cycle Design）等。它是在产品整个生命周期内，着重考虑产品环境属性（可拆卸性、可回收性、可维护性、可重复利用性等），并将其作为设计目标，在满足环境目标要求的同时，保证产品应有的功能、使用寿命和质量等。

2. 绿色设计的主要内容

绿色设计所研究的主要内容包括：产品材料的选用与管理、产品的易拆装性设计、产品的可回收性设计、产品的成本控制等。

1) 产品材料的选用与管理

绿色设计要求产品设计人员应首先考虑环保材料的选用，选用无毒、无污染材料和那些可回收、可重复利用以及容易降解处理的材料等。设计师不仅要考虑产品材料的性能，还要考虑它对人类社会和生活环境所造成的影响，并且也要考虑材料的经济性等。

对材料的管理方面，主要是要避免将有害材料与无害材料混放在一起，并且对于有害的材料，要采用一定的工艺进行回收。

2) 产品的易拆装性设计

易拆装性设计在现在较快的生活节奏下显得十分重要，它已成为绿色设计研

究中的一项重要内容。一方面，易拆装性设计可以加快生产装配的速度，提高劳动生产率，方便使用和维护；另一方面，还可以使大量零部件的重复利用成为可能，减少了资源的浪费和环境污染，改变了以往不可拆卸许多部件不能回收再利用的状况。易拆装性设计要求产品要有良好的结构设计。

3) 产品的可回收性设计

一般情况下，可回收性设计是与材料选用、易拆装性设计密不可分的，它主要是考虑零件或材料的回收可能性大小、回收价值和回收处理的手段、方法等，以最大限度地发挥零件或材料的作用，减少资源浪费和环境污染。

4) 产品的成本控制

对产品成本的控制是实现企业和消费者双赢的一个重要手段，从企业的角度来讲，控制产品的成本，可以降低消耗，增加利润，提高企业的市场竞争力；而从消费者的角度来讲，低成本的产品意味着低价格，因此，会大大降低消费者的经济负担。

3. 绿色设计的方法及其应用

1) 绿色设计的原则和方法

从工业设计的角度来讲，绿色设计方法常见的有材料选择、易拆性与易装性设计、标准化模块化设计、部件最少化、材料最少化等方法。

2) 材料选择

环保材料的应用与否，是评价一个产品是否"绿色设计"的一个重要指标，它与产品的绿色属性有着非常密切的关系，在产品设计中必须仔细和慎重地选择使用各种材料。对于环保材料的利用，可以从根本上减少产品对环境的污染，并且使得重复利用成为可能。上个世纪的90年代，我国由于大量地使用一种便宜方便的塑料快餐盒，造成了十分严重的"白色"污染，尤其是在铁路沿线地区，这种白色垃圾被扔得到处都是，给铁路沿线居民的生活带来十分消极的影响。直到人们发现问题的严重性后，便改用可降解的纸质快餐盒，有效地解决了这一"白色污染"问题。

产品的材料选择，一般应该注意如下几个方面：

① 优先考虑选择环保材料，包括无毒无放射性材料、可循环或可回收再利用的材料；

② 尽量不用或少用有毒、有害、容易对环境造成污染的材料或原材料；

③ 少用或不用稀有材料，尽量使用它们的替代材料；

④ 考虑利用废料、余料、或回收材料的可能性；

⑤ 应尽量减少产品中材料的种类，以便于回收和处理。

3) 易拆性与易装性设计

产品为满足维修拆装或废弃后拆卸再利用的需要，必须要考虑它的易拆性和易装性，可以通过对产品结构的合理设计，使产品易于拆卸和回收。以前在产品设计时，往往要考虑产品零部件的装配性很多，却很少考虑到产品的拆卸性。拆卸性差的产品，无论是拆卸维修还是拆卸回收再利用，都会给拆卸人员带来很大的不便。在一些废弃产品零部件经过维修处理后可以再利用的条件下，设计时必

须要考虑这部分零部件能够被很容易快速地拆卸下来；而若构成零部件的材料可被回收再利用或属于稀有材料时，那么该零件也应该被设计得能够方便拆卸。可见，易拆性是产品回收再利用的一个重要前提。

产品的易装性主要表现在制造组装与维修装配上，毋庸置疑，很好的组装性，可以大大地提高生产效率和节约维修时间。

易拆性设计是绿色设计中研究较早并且比较系统的一种方法，已经广泛应用在汽车、计算机和复印机等行业领域中。苹果电脑公司的G4系列电脑，在设计时便充分考虑了机箱的易拆装性，即使是非专业人员，也能够很容易地将机箱打开或者合上，给用户带来了很大的方便。而其他的众多厂家则没有考虑到这一点，维修时只有靠专业人员才能将机箱打开。

一般来说，影响产品拆卸性的因素有几点。

(1) 可操作性。

对产品的拆卸性影响比较大的一个因素是拆卸的可操作性，也就是能否拆卸和拆卸操作的难易程度。首先，必须确定零件能否拆卸，或在拆卸过程中零件能够达到的完好程度。如果零件被拆卸下来后被损坏，无法再利用，那么拆卸也就失去了意义；其次，人在拆卸时能否看得见。如果零件的操作部位在人的视野之外，那么拆卸就比较困难。再次，要有足够的拆卸空间，拆卸空间要使操作者能够方便地运用拆卸工具进行操作，并使零部件顺利地与主体分离。

(2) 产品结构的复杂程度。

结构越是复杂的产品，其易拆装性就相对越差，拆装过程也会跟着相对复杂。而结构简单，模块化设计的产品，其拆装性会比较好，操作时会节约大量时间。如计算机中的各种集成电路扩展设计，就是个非常典型的例子，需要时只要将显卡、声卡、网卡等插进主板的扩展槽中就能支持相应的设备了，而如果不需要某些设备支持时，只要将其拔出来就行了。

(3) 拆卸所需工具的种类和数量。

拆卸过程中所需要的工具种类越多，其拆装性越差，操作人员在拆装时必须换用不同的工具才能完成工作，在生产装配时，还很可能会增加一道工序，造成人力物力的极大浪费，这也是影响产品拆卸性的重要因素，也是绿色设计需要衡量的一个重要标准。

(4) 标准化、模块化设计。

现在，企业为满足不同消费者的不同需求，同时需要尽可能地降低设计和制造成本，常常会对某个产品进行系列化设计，同一系列的产品中大多数的零部件都是通用的，甚至即使是不同的产品之间的零部件也都是可以通用的、标准的部件，这样，就可以省掉各个产品中相同部件的设计加工费用。所以，在产品设计的初始阶段，就应该考虑产品零部件的标准化、模块化问题。采用标准件，企业就可以直接到市场上去采购，而不必自己进行设计生产，这样既减少了企业的开发成本，又提高了生产效率，减少了资源浪费。而采用模块化设计，将产品的某个特定功能集成在一个组件上，可以使该组件匹配到其他需要该功能的产品上，同样也可以避免重复开发。模块化的好处是在产品出现问题时，能够很容易地找到问题的根源，并加以解决，而不会影响到其他模块的功能和作用。

标准化和模块化应用最广泛的领域是计算机及各种电子类产品。

标准化、模块化设计，可以减少材料的浪费，并且使部件通用于不同的产品。

(5) 部件最少化。

无论是什么产品，其部件的多少在很大程度上决定了产品的复杂程度，因而也就影响到产品所需材料的种类和数量以及生产的复杂程度。通过零件最少化，减少产品零部件的数量，可以简化装配和拆卸操作的程序，降低工作强度，并最终提高产品的生产效率。

使产品零部件数量最少化的主要途径有：

① 运用价值工程原理分析各零部件的功能必要性，如无必要，则可以简化部件或者将其取消；

② 零部件与其他部件有否整合在一起的可能；

③ 零部件有否使用不同材料的必要。部件的多少影响到产品对材料的使用程度和种类，所以，越多的部件会需要更多的不同材料。

(6) 材料最少化法。在设计中尽可能地减少材料的用量和种类，可以通过对材料的充分利用达到绿色设计的目的。使用较少的材料完成产品设计，可以减少对稀有材料资源的浪费，还可以让组成产品的材料之间相容性增大，因而在回收时，可以将其作为整体回收，而不必浪费人力物力去对那些没有利用价值的零部件进行拆卸分离，从而简化拆装工作。如冲压板材后的废料可以制作生产其他零件(图4-1)。

图4-1　只用一种材料完成的产品设计

4. 绿色设计的准则

绿色设计的准则是设计人员和企业管理、决策人员都应自觉遵守的一种设计思维规范，它对于绿色产品的设计、制造具有非常重要的指导作用。总的来说，绿色设计的准则就是环境保护的准则，它包括材料准则、结构准则、制造准则和能耗准则等。

1) 材料准则

材料是决定产品绿色属性最主要的一个因素，二者有着非常紧密的联系，所以，工业设计师在开发绿色产品时，应首先考虑材料准则，它主要包括如下几个方面：

① 有限采用环保材料，尽量不用或少用有毒、有害材料；

② 减少材料的用量，使产品的材料最少化；

③ 减少所用材料的种类，不用或少用稀有原材料。材料种类的增多或对稀有原材料的应用不但会造成资源浪费，而且还会增加产品的成本，给消费者造成经济负担。

2) 结构准则

产品的结构设计是决定产品的生产装配、使用维修以及废弃回收等环节的重要因素。设计时应遵循以下准则：

① 运用合理、巧妙的结构设计，用尽量少和不复杂的结构来使产品达到同样的性能，树立"巧而精"的设计思想；

② 采用标准化、模块化设计，以利于产品的生产装配、维修和废弃回收等，并可以使产品形成系列化，满足消费者的不同需求；

③ 零部件最少化，减少紧固件的数量等。

3) 制造准则

产品的设计应易于生产，满足企业的制造工艺水平，减少产品生产过程中的能源消耗、材料浪费和有害物质的产生等。

4) 能耗准则

产品的能源消耗也是绿色设计的重要准则之一。设计的产品应尽量节省能源消耗，采用无污染的绿色能源，减少废气、废水和有害物质的排放等。如现在许多的公交车用天然气代替汽油来作能源，从而减少汽车尾气的排放。

5. 绿色设计的一般思维过程

绿色设计作为节约资源、保护环境的重要设计概念和方法之一，还有许多值得进一步研究和完善的地方，它的相关理论还不够完善，但它在设计实践中的一般思维过程并不是没有规律的，还是有章可循的，一般来说，它在实际的应用当中需要考虑的优先顺序通常如图4-2所示。

当然，在实际的设计过程中一般不会同时应用所有的绿色设计方法，而只会应用一种或几种，所以，设计师需要根据实际情况，灵活掌握和运用绿色设计的思维过程，用其来为自己的产品开发服务。

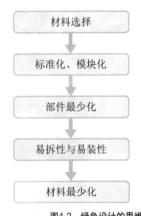

图4-2　绿色设计的思维过程

6. 绿色设计的社会、经济效益

绿色设计是一项具有重要社会意义的系统工程，它的实施需要设计人员的全力投入，也需要社会各部门，包括政府、企业、商业等部门的大力协作和支持，绿色设计的实施会产生明显的社会效益和经济效益，主要表现在：

1) 节约资源、保护环境

众所周知，资源和环境问题是当今人类社会所面临的重要问题，随着人口的增长，地球上的资源越来越少，污染也越来越严重，采用绿色设计，不但能有效地节约资源，达到资源的合理利用和配置，而且也还能保护人类的生活环境不受

污染或少受污染。绿色设计可以从整体上优化产品的性能和质量，使产品的部件和材料能够得到有效的重复利用和回收，从而减少对资源的消耗与浪费。

对于广大的发展中国家，环境污染问题显得十分重要，尤其在我国，随着近几年的工业发展，许多地区的环境和生态平衡遭到严重的破坏，大量的耕地被占用，绿色设计的实施，则可以有效地解决这一问题，又不妨碍经济的发展，使发展与环保实现双丰收。

2) 实现经济和环境的协调、稳定发展，是实施可持续发展战略的有效手段

由于绿色设计兼顾了经济发展与环境保护、资源配置之间的矛盾关系，因此，它可以使经济、社会、环境之间达到有效的协调与平衡，从源头上减少了资源的浪费，保护了环境，并维护了生态的平衡。

我国在改革开放之初，曾盲目地只顾经济发展，不计自然资源成本，从而造成了自然资源的过度使用和浪费，导致了严重的环境污染和生态环境破坏，并进而制约了社会和经济的进一步发展。随着社会的进步和人类文明程度的提高，人们越来越认识到盲目发展的危害性，认识到生态环境是经济持续发展的基础，也是社会发展的前提条件。只有运用绿色设计，才会使人类社会走可持续发展的道路，使经济发展和社会的发展建立在人类赖以生存的生态系统的完整性上，才会满足当代人的福利要求，使地球永葆生命的绿色，并能有利于子孙后代的进一步发展。

3) 有助于提高企业产品的竞争能力

由于消费者环保意识的增强，通过绿色设计而制造出来的绿色产品在市场上广受欢迎。为适应这一潮流，产品设计师应使产品的设计与环保融为一体，使产品的材料与设计满足环保的要求。

在瑞典，有85%的消费者愿意购买绿色产品；40%的欧洲人也倾向于购买绿色产品；我国也有非常大的消费群体喜欢绿色产品，许多知名企业也抓住消费者的这一消费心理，积极开发绿色产品，从而取得了显著的经济效益。

总体上来看，绿色设计与绿色产品是未来发展的方向，也是企业提高产品竞争能力、增加效益的有力武器。

4.2 并行工程

4.2.1 何谓并行工程

并行工程是一种工程方法论。它站在产品设计、制造全过程的高度，打破传统的组织结构带来的部门分割封闭的观念，强调参与者群体协同工作的效应，重构产品开发过程并运用先进的设计方法学，在产品设计的早期阶段就考虑到其后期发展的所有因素，以提高产品设计、制造的一次成功率，从而大大缩短产品开发周期、降低成本，增强企业的竞争能力。

并行工程作为一种哲理，其中新技术不断更新：如网络上的异地协同设计、虚拟现实在设计中的应用、新的设计方法学等(图4-3、图4-4)。

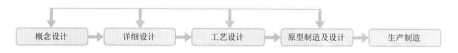

图4-3 传统的串行设计方法

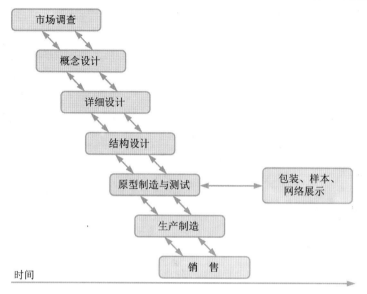

图4-4 并行过程

串行工程时序上没有重叠与反馈，即使有反馈也是事后的反馈。这种作业方法各个生产前后脱节，设计改动量大，产品开发周期长、成本高。并行工程时序将时间上先后的作业实施过程转变为同时考虑和尽可能同时处理的作业方式，从而缩短了开发周期，降低了成本。

并行工程的核心内容包括过程重组、产品开发队伍重构、数化产品定义和协同工作环境，以及实现这四个方面集成的支撑环境－并行工程集成框架。

目前，并行工程的研究和应用主要集中在制造业，而作为产品开发的一个重要组成部分的工业设计领域在这方面的研究却十分缺乏，在现阶段，工业设计已经高科技化并且自成体系，但却与工程设计与制造脱节。工业设计与目前的工程设计在很大程度上依旧是传统的串行流程，设计师与工程技术人员之间并没有形成真正高效的交流与互动。在工业设计中切入并行工程，可以使产品开发在早期阶段便能全面地考虑产品生命周期的各种因素，从而缩短产品开发周期、提高产品质量、降低产品成本。

现代社会技术发展日新月异，怎样把这些技术整合起来以加快设计的商品化呢。设计商品化必须要考虑经济的合理性以及工艺的可行性。经济的合理性意味着用最少的投入获得最大的受益。在具体运作上就是整合各种技术运用并行理念缩短开发周期提高产品质量，降低成本。

并行工程在美国、德国、日本等一些西方先进国家中已得到广泛应用，其领域包括汽车、飞机、计算机、机械、电子等行业。例如：美国佛杰尼亚大学并行工程研究中心应用并行工程开发新型飞机，使机翼的开发周期缩短了60%（由以

往的18个月减至7个月）；美国Mercury计算机联合开发公司在开发40-MHz Intel i860微处理芯片时，运用并行工程方法，使产品从开始设计到被消费者检验合格由原来125天减少到90天；美国HP公司采用并行工程方法设计制造的54600型100-MHz波段示波器，在性能及价格上都优于亚洲最好的产品，研制周期却缩短了1/3；美国的爱国者防空导弹系统也是80年代后期运用并行工程方法迅速研制成功的。美国波音公司在1994年向全世界宣布，波音777飞机采用并行工程的方法，大量使用CAD/CAM技术，实现了无纸化生产，试飞一次成功，并且比按传统方法生产节约时间近50%。

在国内，并行工程作为CIMS发展的一个新阶段，得到了一些企业的广为关注，其研究已于1992年底被列为国家863计划自动化领域的重点研究内容。在国家科技部和863/CIMS主题专家组的领导下，1995年7月由清华大学、华中理工大学、北京航空航天大学、上海交通大学和航天工业总公司二院5个单位人员组成了"863/CIMS关键技术攻关并行工程"的技术攻关队伍，以航天总公司二院的复杂结构件为应用背景，开展并行工程关键技术的研究与应用。

4.2.2 工业设计切入并行工程的意义

1. 与其他技术有效结合

工业设计切入并行工程能够消除设计与制造之间信息共享的障碍，使设计能更好地与制造技术、计算机技术、系统工程技术和自动化技术相结合。

2. 缩短产品投放市场的时间

顾客的口味是不断改变的，在制造业不发达时代，顾客主要考虑产品的功能，要求功能的完善程度和实用性，其他的要求则放在次要的位置。随着制造技术的发展，能够提供的商品增多，顾客又开始强调产品的价格。这时，价格往往作为顾客考虑的主要因素。因此，制造者拼命降低成本，以求得价格优势。当价格降到一定程度后，顾客又开始将质量提到重要地位来考虑。我们现在正处在必须以质量取胜的时代，没有好的质量，产品就难于在市场上站稳脚跟，只靠价格取胜近乎成为历史。市场的下一步发展将会是以缩短交货期作为主要特征。并行工程技术的主要特点就是可以大大缩短产品开发和生产准备时间，使两者部分相重合。而对于正式批量生产时间的缩短是有限的。

3. 降低成本

并行工程可在三个方面降低成本：首先，它可以将错误限制在设计阶段。据有关资料介绍，在产品寿命周期中，错误发现的愈晚，造成的损失就愈大。其次，并行工程不同于传统的"反复试制样机"的作法，强调"一次达到目的"。这种一次达到目的是靠软件仿真和快速样件生成实现的，省去了昂贵的样机试制；第三，由于在设计时要考虑到加工、装配、检验、维修等因素，产品在上市前的成本将会降低。同时，在上市后的运行费用也会降低。所以，产品的寿命循环价格就降低了，既有利于制造者，也有利于顾客。

4. 提高质量

采用并行工程技术，尽可能将所有质量问题消灭在设计阶段，使所设计的产品便于制造易于维护。这就为质量的"零缺陷"提供了基础，使得制造出来的产品甚至用不着检验就可上市。事实上，根据现代质量控制理论，质量首先是设计出来的，其次才是制造出来的，并不是检验出来的。检验只能去除废品，而不能提高质量。

5. 保证了功能的实用性

由于在设计过程中，同时有销售人员参加，有时甚至还包括顾客，这样的设计方法反映了用户的需求，才能保证去除冗余功能，降低设备的复杂性，提高产品的可靠性和实用性。

6. 增强市场竞争能力

由于并行工程可以较快地推出适销对路的产品并投放市场，能够降低生产制造成本，能够保证产品质量，提高了企业的生产柔性，因而，企业的市场竞争能力将会得到加强。

并行工程系统采用诸如柔性制造、敏捷制造等先进技术，能够在提高质量、缩短产品周期的同时满足多样化、小批量的市场需求。

传统的设计信息传输方式主要靠面谈或某种通讯工具进行讨论并加以解决。但这些方式很难做到及时并充分地协商和讨论。因而一项大的设计任务接口问题难免要出差错，这正是为什么设计工作会出现不断反复、不断修改这一过程的主要原因。

在并行工程产品开发模式下，产品设计开发是由分布在异地的采用异种计算机软件工作的多学科小组完成的，多学科小组之间及多学科小组内部各组成人员之间存在着大量相互依赖的关系。协调系统用于各类设计人员协调和修改设计，传递设计信息，以便作出有效的群体决策，解决各小组间的矛盾。

工业设计人员必须掌握计算机支持的协同设计，用于支持设计群体成员交流设计思想、讨论设计结果、发现成员间接口的矛盾和冲突，及时地加以协调和解决，减少以至避免设计的反复，从而进一步提高设计工作的效率和质量。

目前讨论设计结果主要是依靠应用共享这一工具，工业设计师对CAID工具进行操作，其他成员均能在自己的终端上看到操作过程和结果。这个工具也可以和电子会议系统集成，用语音等工具进行讨论。

目前在局域网上协同设计方法已较成熟，已达到实用阶段，但在远程网上，交换数据时，异步传输，现有网络平台问题不大，但实时交换数据问题较多。这有待于网络带宽的进一步增大。

由于设计主体向多层次、多领域合作的方向发展，在设计工作中，交流将更为重要。特别是计算机网络和远程传输技术的发展，使交流的发生不必受到时间和空间的限制。

4.3 虚拟现实

4.3.1 何谓虚拟现实

交互式虚拟现实(也称虚拟现实)是一项综合的技术，它集成了计算机图形学、多媒体、人工智能、多传感器、网络和互联网技术等最新发展成果，为体验和感受虚拟世界提供了有力的支持。

交互式虚拟现实技术具有实时三维空间表现能力，人机交互式的操作环境，可以给人带来身临其境的感受。目前互联网页使用的二维三维图形，访问者只是被动观看。即使用三维仿真和动画，访问者也还是停留在一个地点上观看。而使用交互式虚拟现实技术，访问者犹如自己步入虚拟的三维世界，步移景异，观察角度不受限制，可以在任一点以任一角度观察场景，可以即刻感受到场景的变化。并可亲自动手布置场景，根据自己的喜好摆放物品，没有时间的限制，访问者感觉就好像真的到了实地一样。

虚拟现实的图形渲染是"实时"的，这是它与动画制作软件的最大区别。这种"实时性"。导致了在虚拟场景中的人机"可交互性"。可以用动画制作软件制作一个沿着某一条路径浏览的动画，而且可以反复播放这个动画，但演示总是沿着这条路径的。而虚拟现实生成的场景是"活"的。用户在浏览虚拟现实文件时可以用鼠标控制浏览方向，这一点对于虚拟现实网页和三维游戏是至关重要的。不仅可以在场景中随意漫步，甚至可以随时启动一个"事件"，比如：碰到了一个物体，发出了巨大的碰撞声；遇到了一个门，亲自把它打开等。也许还可以在一个"虚拟超级商场"中随意浏览和挑选"虚拟商品"，并在网上购买。

虚拟现实的特点是可交互性、非真实性和模拟真实。

从制作和表现方式上分类，虚拟现实可分为几何式虚拟现实和影像式虚拟现实。

所谓几何式虚拟现实（geometry-based virtual reality）就是它所表达的场景和物体都是电脑运算出来的，场景中的每一个物体都是依靠电脑的运算再加上几何贴图技术来表达的。

影像式虚拟现实（image-based virtual reality）是利用真实的影像（如风景、产品、人像的照片）利用电脑技术进行合成和制作来模拟真实的环境，就是制作一个360°的场景，人在其中观看，就好像是身临其境。

比较表格（见表4-1）：

表 4-1

名称	几何式虚拟现实系统	影像式虚拟现实系统
简述	场景中所有的物体都是在电脑中通过三维建模来完成的，使用者通过可旋转或缩放等命令来观看场景	利用实物场景的照片图像，制作成360°环形影像场景，观看者可定点或切换不同的场景来观看
优点	交互性强 可自由浏览场景 可自由产生虚拟的场景 提供立体视觉效果	制作简单快速 场景逼真自然 对电脑的速度要求不是太高

续表

缺点	制作过程繁琐 场景不太真实 对电脑的速度要求较高	交互性差 只能定点观看场景 无法产生不存在的场景 无法提供立体的视觉效果
代表 软件	CULT3D、superscape 等	Mgi reality studio 系列软件 Vr toolbox vrwork 系列软件 Ulead cool 360 软件等

从观看方式上分类：

从观看方式上分类可分为凹面式虚拟现实系统、融入式虚拟现实系统、网络式虚拟现实系统、桌上式虚拟现实系统。

凹面式虚拟现实系统：

凹面式虚拟现实系统是全世界第一个以个人电脑为基本架构的虚拟现实系统，并且允许众多的使用者同时透过含有影像及声音的三维图像，完全沉浸在虚拟的环境中。此系统能感受使用者的动作，产生交互反映，进而浏览和观察场景。

此系统包含：

具有130°～150°水平视角、40°垂直视角及360°环状投影墙。

具有三个用于图像发射的3D立体镜片，三台投影机。

装有虚拟现实软件的个人电脑并与投影机相连。

配备观众使用的立体眼镜。

融入式虚拟现实系统（也称沉浸式虚拟现实系统）：

融入式虚拟现实系统是基于个人电脑架构的虚拟现实系统，此系统允许使用者独立的透过含有声音、3D影像的系统感受虚拟的实境，并可通过反馈手套和头盔在其中遨游。

融入式虚拟现实系统包含：

反馈手套、具有立体视觉效果功能的头戴式显示器、工作站级别的个人电脑、六个自由度的即时运动寻迹系统。

本系统也可整合其他的虚拟现实技术，例如3D音效系统及力反馈装置等(图4-5)。

图4-5 融入式虚拟现实系统

网络式虚拟现实系统：

网络式虚拟现实系统的功能包括，电子商务及产品发布；远程教学及模拟训

练；建筑物展示。网络式虚拟现实可以通过网络来进行浏览。

桌面式虚拟现实系统：(图4-6)

桌上式虚拟现实系统是一套廉价的虚拟现实系统，此系统能够允许个别使用者将自己融入到虚拟现实中。使用者能透过影像、声音及3D眼镜体验3D的影像。使用者可以藉由模拟程序的引导，透过鼠标或游戏杆操纵，置身于桌面虚拟现实系统中。

图4-6 桌面式虚拟现实系统

虚拟现实技术在工业设计中应用，是对产品设计很好的补充和促进，会推进工业设计的发展，这有以下几点原因：

拓展了产品设计的手段和实现方式；节约了产品的设计和开发成本；提高投资的可靠性以便降低投资的风险；适应产品设计及生产发展的需要；拓展了设计的内容从而使一些新兴的设计方向产生，如交互游戏设计，互联网设计等。

例如，美国伊利诺斯州的科普利纪念医院病房在设计出来之后，请一大批残疾的老战士，坐在轮椅上，戴上有显示器的头盔和数据手套，"进入"这个医院的虚拟现实世界，对病房的设计进行检查、评论。他们从头盔中看到的是仿真的病房。他们到处查看，结果发现，水池上方的水龙头调节手柄距离地面太远，坐轮椅的人够不着。从这个实例可以看出，用虚拟现实技术来模拟真实环境能够用来检查设计中存在的缺陷。

自从20世纪70年代以来，世界市场由过去传统的相对稳定型逐步演变成为动态多变型，由过去的局部竞争演变成全球范围内的竞争；同行业之间、跨行业之间的相互渗透、相互竞争变得日益激烈。为了适应变化迅速的市场需求，为了提高竞争力，现代的制造企业必须以最快的上市速度，最好的质量，最低的成本，最优的服务来满足不同顾客的需求，与此同时，信息技术取得了迅速的发展，特别是计算机技术、计算机网络技术、信息处理技术等取得了空前的进步。将信息技术应用于制造业，对传统制造业进行改造，是现代制造业发展的必由之路。在此前提下，人们提出了虚拟制造的概念。例如美国的波音777在整机设计、部件测试、整机装配等环节，包括样机的试飞都是在计算机中完成的，开发周期从过去的8年缩短到了5年。虚拟制造是实际制造过程在计算机上的本质实现，即采用计算机仿真与虚拟现实技术，在计算机上实现群组协同工作，实现对产品的设计、工艺规划、加工制造、性能分析、质量检验等各级的管理与控制，以增强制造过程中对各级的决策与控制能力。在虚拟制造中的一个环节就是产品设计，设计师在计算机中对虚拟的模型进行设计，设置设计人员或用户可"进入"虚拟环境，以便检验产品的设计，并对设计进行修改，上述过程都是在计算机中完成的，这样可以更好的适应市场的变化，缩短产品的设计和开发周期，有利于提高产品质量和降低成本。通过虚拟制造的各个协同环节的紧密配合，设计师和工程师以及各种与生产、市场相关的人员，可以分布在不同的地点，处在不同的部门，通过

分布式虚拟现实技术，使这些人在同一个产品模型上同时工作，相互交流各专业的设计信息，这种资源和信息的协同共享可减少大量的信息传递时间和不必要的浪费，从而使产品的开发既快捷、高效，又能够优质、低耗地响应市场的变化。

虚拟制造可以是以设计为核心的，并把整个制造信息引入到整个设计过程，利用仿真来优化产品设计。设计师和工程师在计算机上进行三维的产品设计，生成电脑虚拟的样机，然后引入到虚拟制造的环境中进行生产可行性的评估，工艺的优化、虚拟的计划与调度等。在同一个系统之间协同合作，可高效地发挥各个生产部门的设计优势。在虚拟制造中，设计师应用虚拟现实技术进行虚拟产品设计是必不可少的环节。

虚拟现实的产品发布可使产品设计、开发、生产销售不必严格地按照先后顺序发展。应用虚拟现实技术可使上述生产过程的可操作性更强，便于企业根据市场的具体情况灵活运用，从而缩短产品的开发周期。

在产品大批量生产之前，可对产品进行虚拟发布，可以得到关于产品的市场反馈信息，从而对设计进行合理调整，这样就能够节约产品的开发成本和降低企业的投资风险。当产品投入批量生产后，对产品的网上发布又可以促进产品的推广和销售。

例如，日本松下公司运用虚拟现实技术在计算机中设计出了虚拟的厨房——"厨房世界"，顾客可以"亲身进入"这个虚拟的厨房，去尝试和品评厨房设备的功能。这些只需要戴上特殊的头盔和一双银色的手套（数据手套），在原地就可以去漫游"厨房世界"了。在头盔的显示器内，可以看到厨房和它的门。当伸出手去开门时，门会随手打开，厨房内所有的设备就会映入观者的眼帘。可用手打开柜橱的门和抽屉，查看里面的结构和质量；可从碗架上拿下盘子；也可以打开水龙头，立即看见水流出来并听见流水声；还可查看水池下面的排水是否流畅；也可查看照明是否亮堂；试试通水排气是否正常等。这种展示方式就有利于松下公司生产的厨房设备的推广和销售。

在有些时候产品的开发和发布可以在一起进行。例如，宝马集团正式采用网络电子商务平台，开始在全球8个国家部署创新的电子商务项目——虚拟中心（Virtual Center）。宝马客户可以通过网络在线组装、订购自己梦中的宝马。该虚拟中心可通过网站为网络用户提供广泛的宝马产品信息，包括摩托车、汽车以及新的微型车，并可让用户在线订做各种宝马车辆。整套应用系统由6个模块构成，有可让用户能够按照自己的梦想组装宝马车的配置器；两个信息和方案模块；让用户能够决定所造轿车或摩托车价值的评估模块；另有一个销售事务模块，可让潜在客户联系最近的经销商，并安排试车。

4.3.2 虚拟现实设计表达是更先进的表达方式

在人类的交流和信息的传达过程中，仅靠语言、文字、图形还不能完整地、充分地表达日趋复杂的意愿和情感。科技的进步使社会行为更有序、更系统，必然使人们掌握、运用更多的媒介来组织形态、空间、环境，这就是技术、材料的组织和设计。这种思考、行为、方法和计划、组织就是"设计"的范畴。当设计成为有理论、有规律、有方法的行为时，被传达的信息和目的就更集中、更有序、更耐人寻味，并且更具有理想和道德。这样，在一定的时间点和时间域的空间范

围所营造出来的表现力和表现势就会成体系，更有个性。

　　设计师在进行设计时，往往都会遇到关于设计表达的问题。设计表达手段经历了随技术而变革的过程。最初的表达是通过设计师用手绘来完成，后来可以在计算机中通过电脑效果图表达，设计的工具也经历着不断地进步和变革，先是毛笔、尺子、水彩然后进步到马克笔、喷笔等，最后是电脑设计。

　　虚拟现实设计的表达方式更能够合理的展示设计师方案，并且这种表达方式有利于设计师与设计师之间、设计师与企业、设计师与用户之间的交流。如图4-7所示：

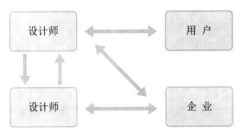

图4-7　虚拟现实表态方式的优势

　　虚拟现实的表达方式可以实现设计师和用户通过互联网进行交互式的交流，使用户能够亲身参与设计。方法是设计师通过计算机软件把自己的设计用虚拟现实的方式表达出来，使用户可以在互联网上通过虚拟现实交互的手段浏览或参与设计，表达对产品的意见，借此实现参与设计。

　　这种设计方式可以使双方在异地同时进行，通过互联网络来交流和反馈信息，以实现较为满意的设计结果。

4.3.3　虚拟现实技术在计算机辅助工业设计中应用的发展

　　虚拟现实是用来模拟真实的技术，"虚拟"毕竟不是"真实"，因此，要想更加真实的虚拟自然，目前的技术发展还是远远达不到要求的。

　　但是，虚拟现实在理论上可以无限接近真实。在很多情况下，"真实"还未出现或不能再现时，"虚拟"就起着替代"真实"的作用。这种替代的真实正是我们在很多情况下所需要的。

　　技术的进步不能使个性泯灭，这是技术立足于设计的前提基础。

　　技术的相对僵化与人的多样性，技术的共性与人的个性，构成了一个新的矛盾体。技术是无止境的，喜欢用公式及数字化来表达，而人的生活是丰富多彩的，技术必须用设计来转化，设计是人的对象化与操作化。

　　技术的进步使得人类不能忘记自己与自然的密切关系，不能忘记在自然界中人类活动的可能范围和深度。在当今人们已经逐步认识到，单纯的技术创新是不够的，产品和服务不可避免地要去满足人类的需求和欲望，设计必须反映人与技术之间日益增强的复杂关系。追求技术但不能违背人的自然规律，在人性与技术之间，不但要在人机界面上进行科学研究和探索，还应从文化的高度、从人的需要出发，实事求是地去探索隐藏在物背后的本质性的东西，这样才能回到设计的目标上。

设计师的设计都是从草图开始的，草图中包含着设计师的创作灵感和设计意图。设计师也会在审视草图的过程中对方案进行再思考，这可以是一个反复的过程。在这个过程中，草图起着相当重要的作用，可以说草图是使设计得以物化成形的关键步骤，没有草图，设计就无从谈起。目前的计算机软件对草图的关注力度还不够，尤其是在计算机辅助设计领域，软件还没有很好地涉及草图领域。在设计师从草图到最终设计结果的整个环节中，软件的设计衔接还不能满足设计师的要求。设计师的草图与计算机图形的根本区别在于，设计师最关心的是他们画出的图形所表达的设计理念，而计算机所产生的图形必须依赖一定的结构，作为一系列操作的结果存储于计算机的内存之中。计算机图形本身相对于它要描述的物体来说是独立的，这样，计算机所表达的图形就必须有精确的数据和结构，这种方式与设计师最初设计方案的草图结构所包含的多种灵感信息产生了矛盾。精确的计算机图形表达设计师尚未成形的设计灵感是有缺陷的，必然会损失很多设计信息。这是因为，草图的模糊性带来灵感，激发创造力，促进多层次的表达与反馈，因而对于设计来说它至关重要。但显而易见，在一个设计被计算机辅助完成时，模糊性是不存在的；即使当图形在计算机上是以最简单的线条体表示时，也是如此。几个简单的线形，它们的线条之间蕴含了丰富的形状。这些线条可以有不同的分解方案。通过分别移动它们的位置，变化倾斜角度，压缩比例和变化大小等手段，就能形成多种方案。因此，有些学者认为，模糊的草图在某些方面意味着设计的不同发展方向，这恰恰是许多优秀设计的创新性所在，也是早期计算机辅助设计软件所不能替代的。

在当今技术不断飞速发展的信息时代，技术对于设计的人性化的一面已经越来越得到重视。有些已经体现在软件方面。例如，美国的Alias/Wavefront公司在开发汽车设计软件过程中，就在不断探索和实施更加人性化的设计及设计表达方式。设计师从产品创意到三维建模的过程中，软件提供了更具亲和性的设计方式。这个软件的主要特点是把设计草图引入到了数字化设计当中，使草图也成为设计流程的一部分。设计师不但可以在电脑中进行如同在纸上一样效果图绘制工作，而且还能绘制出三维空间的效果图。

由此可以想像，未来的设计模式将是基于技术进步而发展的一种更加人性化的设计方式。虚拟现实技术在其中将会得到普遍应用。技术的发展使设计的方式和手段朝着有利于激发设计灵感、有利于市场运作的方向发展，但这种模式决不会像早期计算机辅助设计那样，使设计师沦为技术的奴隶，而是向如何更好的为设计服务方面发展。

信息革命必然带来更新的设计模式。产品的设计会是基于互联网络和计算机辅助设计的一种更先进的设计模式，设计师和设计资源可以是分散的，但又是集中的。所谓分散是指设计师和设计信息可以分处在不同的地区；所谓集中是指他们通过互联网络被集中在了一起，通过虚拟现实等技术手段共同参与设计及生产活动，由于技术的进步使设计交流过程中的隔阂越来越少，设计方式的改变又能够充分发挥设计师的潜能，激发设计师的灵感，使设计将会按照更合理的方式运作。

设想在不久的将来，人们可以通过互联网络在一个虚拟的商场中任意选择商品，并且可以"亲身"体会这个商品的使用。而这个所要购买的商品可能还没有生产出来，而是设计师受生产企业的委托，设计并开发出来的虚拟产品，设计师根据用户在网络中的购买意愿和所反馈的购买信息，再次调整设计方案，然后厂家根据设计师所提供设计进行生产。这样做可以节约开发成本，提高投资的回报率，降低企业的投资风险，并且能够缩短产品的开发周期。

当然，虚拟现实技术在设计中应用，在未来的设计方式上并不是要完全模拟真实，而是根据产品的具体需要来设计。例如，在一个数字化的图书馆中，完全虚拟一个和真实一样的图书馆是没有必要的，因为读者每次进入这个图书馆并不会都去欣赏周围虚拟的建筑，而是想要用最快的时间找到所需要的那本书，这样，那些走进图书馆、上电梯、在书架中寻找图书、填写借书单等虚拟程序就显得没有必要了。

总之，虚拟现实技术在工业设计中的应用，将会向着有利设计的方式发展。未来的设计方式将会是基于互联网络和虚拟现实相结合的交互性的设计模式；未来的设计手段会朝着更能激发设计灵感方向发展；未来的设计流程将会更集约化。

思考题：

1. 绿色设计在工业设计中的应用主要体现在哪些方面？
2. 随着计算机技术的不断发展和应用，工业设计正在发生什么样的变化？它的未来趋势是怎样的？
3. 在产品设计中，人机工程学因素主要起了什么样的作用？
4. 如何在产品设计中应用价值工程？